介紹

　　Marcel Coenen(馬歇·柯爾)，這位來自荷蘭的吉他速彈奇俠，是知名前衛金屬搖滾名團Sun Caged成員之一，曾榮獲荷蘭全國吉他比賽最佳搖滾吉他演奏獎，目前為BO~EL電吉他世界代言人。演奏風格深受吉他天王Joe Satriani、Steve Vai、Yngwie Malmsteen的影響，在荷蘭早已經是一位音樂界人盡皆知的吉他速彈好手。本張DVD是馬歇柯爾首次在亞洲拍攝的個人吉他教學、演奏DVD，馬歇柯爾將以幽默風趣的教學方式與各位分享他個人的獨門絕技以及音樂理念，包括個人拿手的切分音、速彈、掃弦、點弦等技巧。

　　本DVD影音教材是一套關於電吉他Solo(獨奏)的進階教材，內容包含；課程、樂句、現場演奏、歌曲背景卡拉OK練習等教學課程，詳解Solo的各種技法，包括；左右手的彈奏、連結音的彈奏、琶音的彈奏、音色與表情的詮釋、旋律的架構等電吉他Solo進階技術。本書中並附有將近100首與DVD內容一致的完整譜例與15首Marcel經典名曲的樂句示範解析，及Marcel親手校閱的「New Race」(2005 Album Colour Journey)完整吉他六線套譜，搭配"卡拉ok"背景音樂練習，將可以達到事半功倍的效果。

　　本教材含有大量影音教學譜例，非一般同類教材所及。翻開同類型影音教材，已經很難找到這種製作的超級教材。我們花了相當多的精力在整理這些譜例上，無非就是要讓此張教材不是一般看過就算了的教材，而是一套可以讓你一再反覆觀看、反覆練習之用，如果你了解此項功能，也能逐項練習，相信這套教材足足可以抵上你去找一個吉他老師上10堂課甚至更久的效果；其次，任何影音教材看久了總是會疲倦，建議你每次選取您需要的課程，配合書中譜例，熟練即可，按部就班達到吉他演奏的境界；再者，電吉他技術非常廣泛，亦非一張光碟可以完全學完，建議您學習時同時搭配其他技巧、樂理相關書籍，這樣您更能體會吉他技巧的奧秘之處；最後，感謝您購買本教材，並投入時間練習，如果您覺得此張DVD對你的技術很有幫助，希望您也能介紹給您的同好，讓更多人受惠，也祝各位琴藝進步。

目錄

Session V 旋律的架構 <u>Melody Construction</u>

LIVE SONG

LICKS

LESSONS

By Marcel Coenen

◀ SESSION I 左右手的彈奏

A1 RIGHT HAND—PICKING + A2 RIGHT HAND—SPEED

B2 LEFT HAND TECHNIQUE

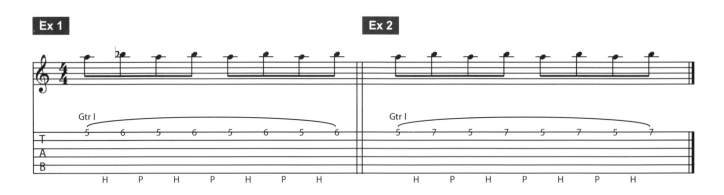

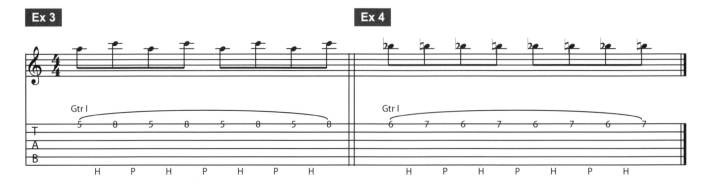

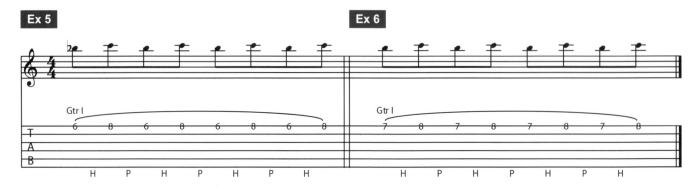

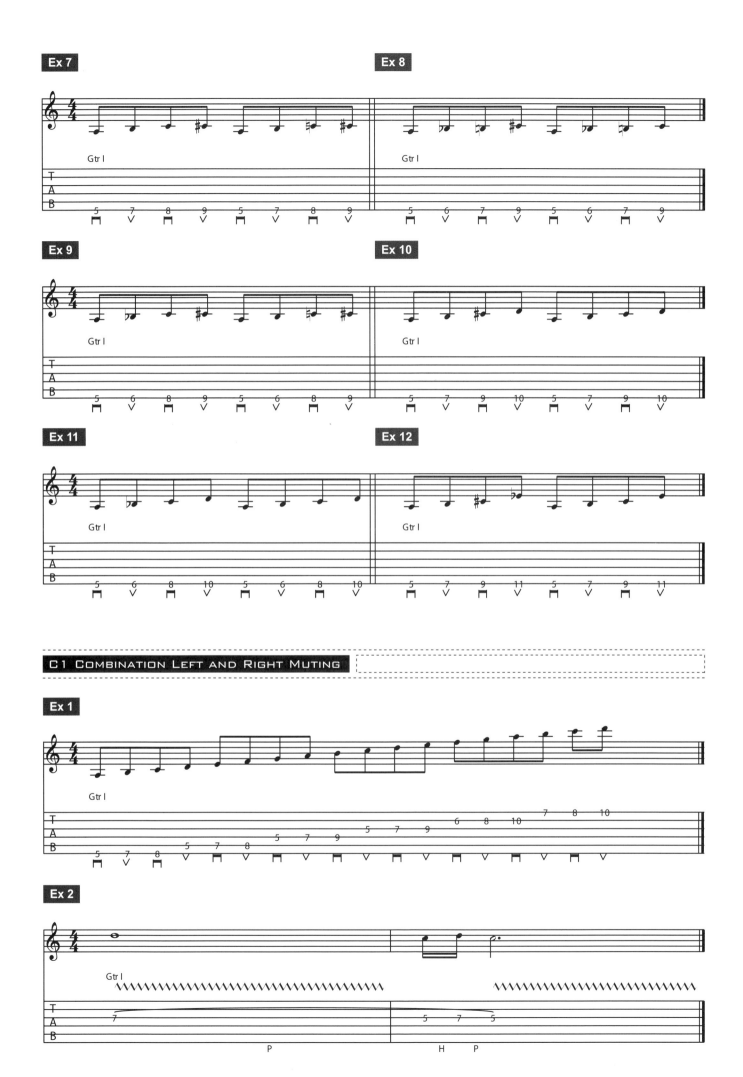

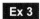

Ex 3

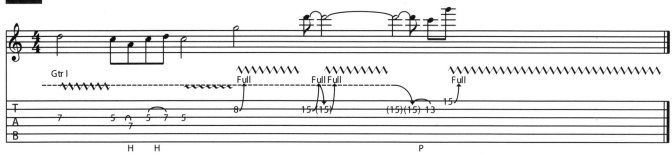

C2. COMBINING LEFT AND RIGHT HAND COORDINATION AND ACCURACY

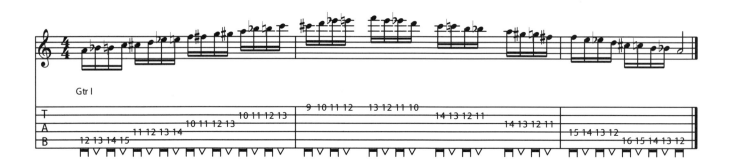

BY MARCEL COENEN

◀ SESSION II 連結音的彈奏

A1 TECHNIQUE AND EXERCISE ONE

Ex 1

Ex 2

A2 EXERCISE TWO

Ex 1

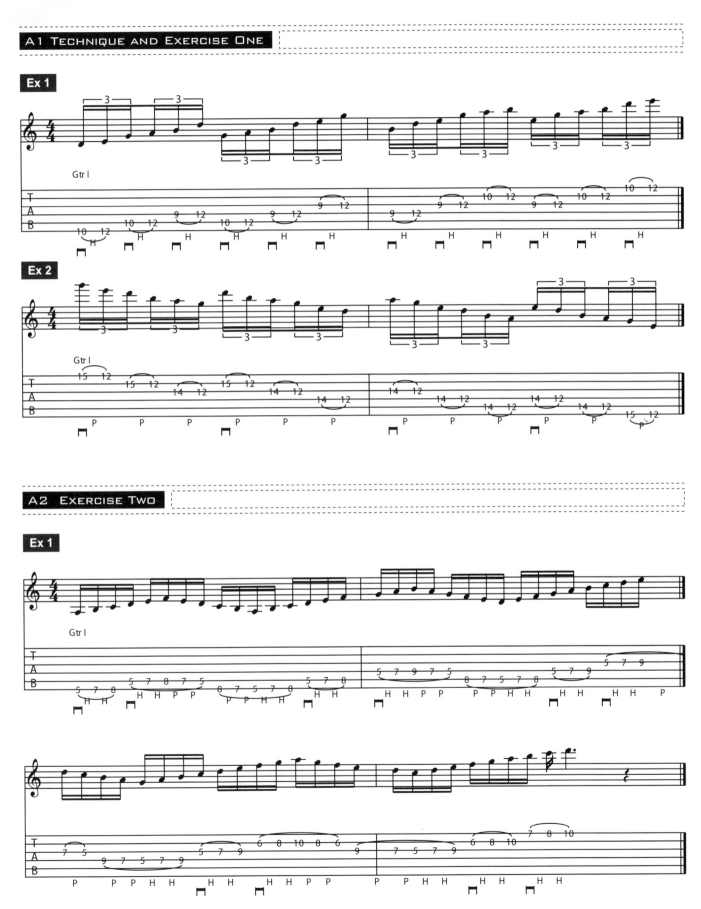

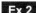

Ex 2

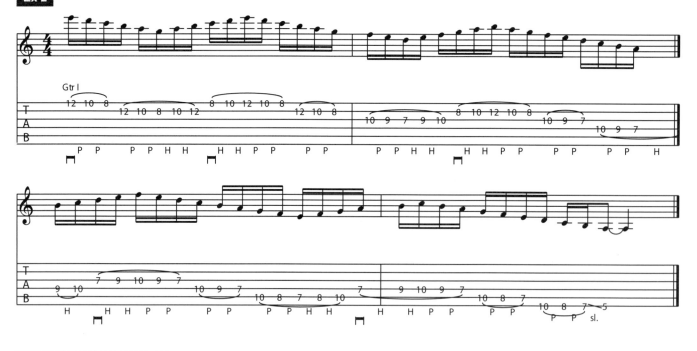

A3 EXERCISE THREE

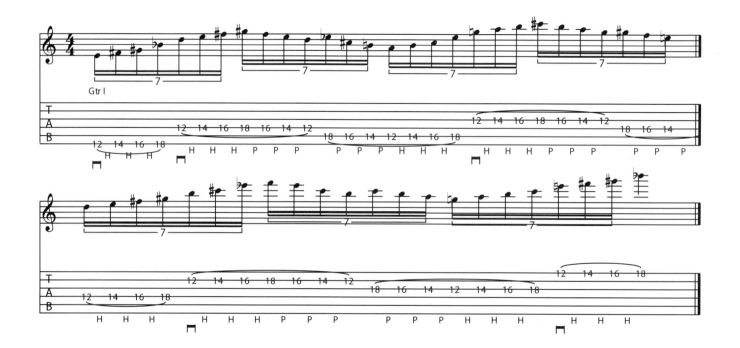

B1 SLIDES

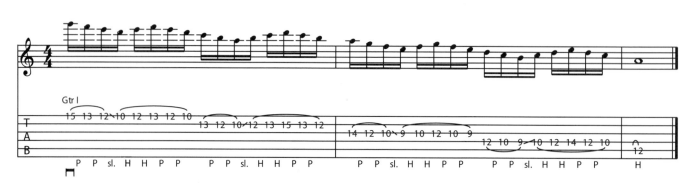

C1 TAPPING

Ex 1

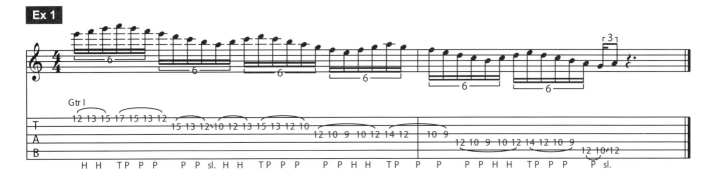

Ex 2

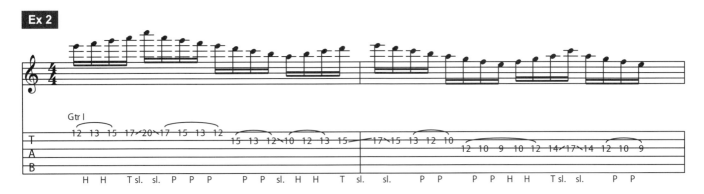

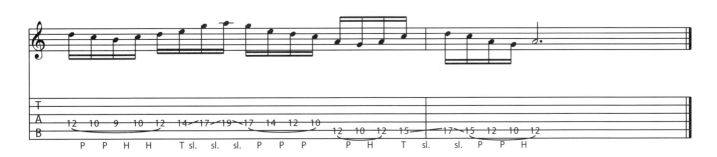

C2 WHOLE NOTE LICK WITH TAPPING

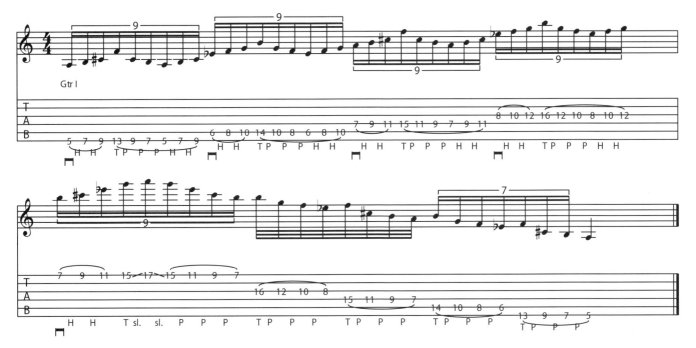

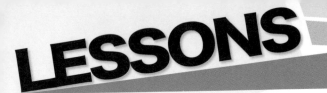

LESSONS

By Marcel Coenen

◀ **SESSION III** 琶音的彈奏

A1 EXPLANATION AND TECHNIQUE ARPEGGIO

Ex 1

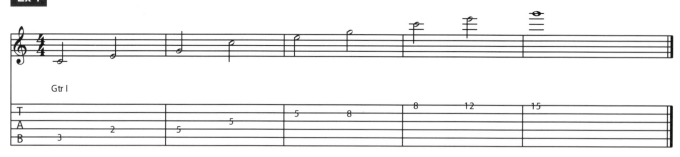

Ex 2

Ex 3

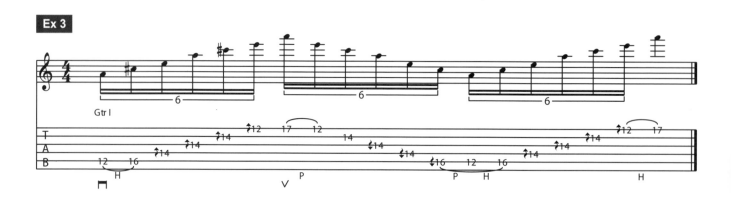

Ex 4

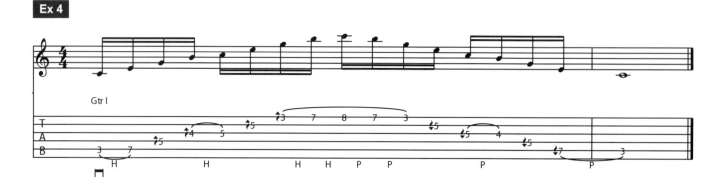

10

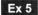
Ex 5

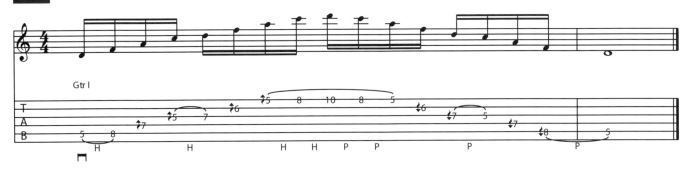

Ex 6

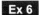

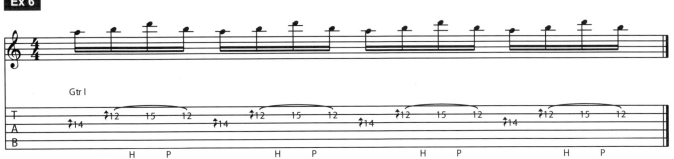

Ex 7

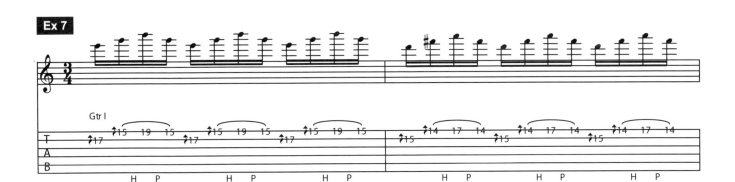

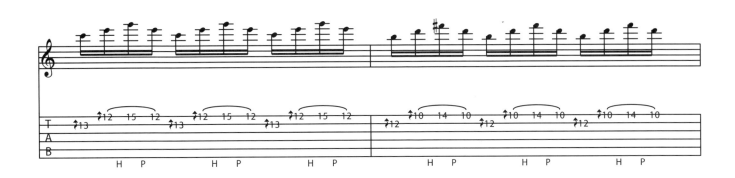

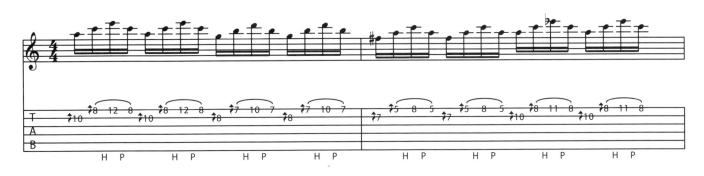

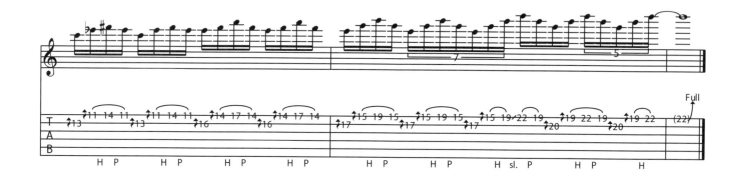

B1 3-Strings Sweep Exercise

Ex 1

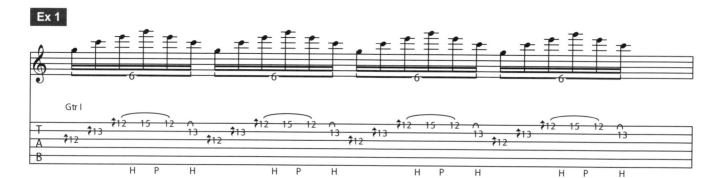

Ex 2

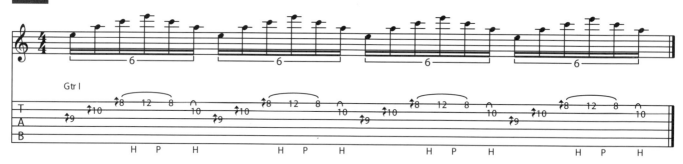

Ex 3

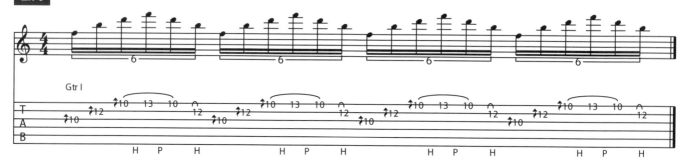

B2 4-Strings Sweep Exercise

Ex 1

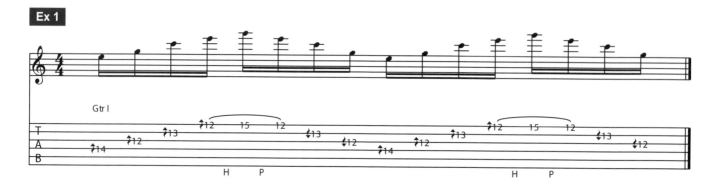

Ex 2

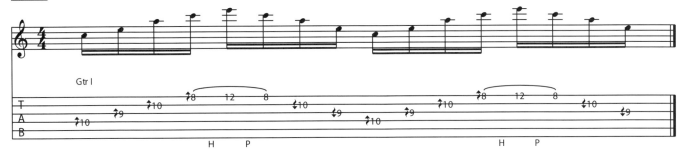

Ex 3

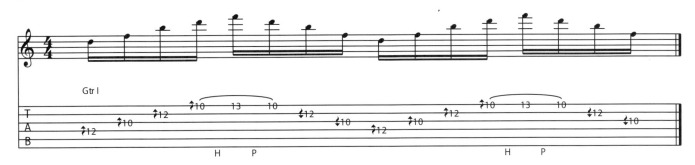

B3 5-Strings Sweep Exercise

Ex 1

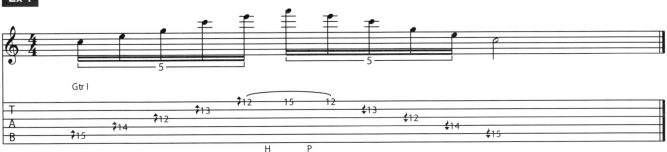

Ex 2

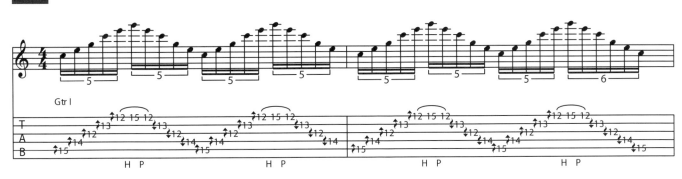

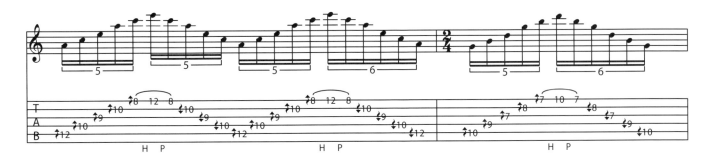

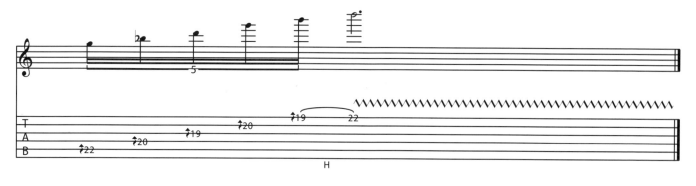

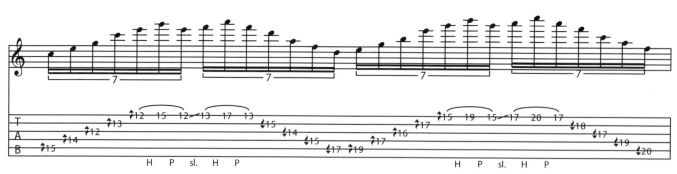

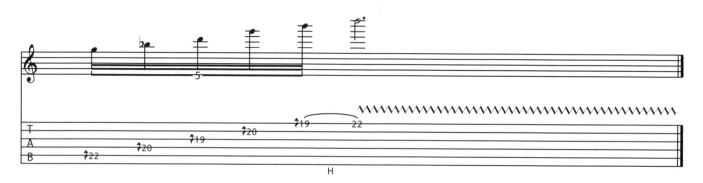

B4 6-Strings Sweep Exercise

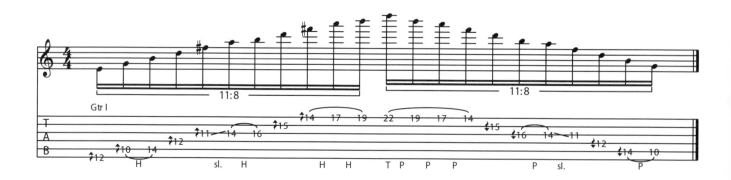

14

LESSONS

BY MARCEL COENEN

◀ SESSION IV 音色與表情

A1 VIBRATO

Ex 1

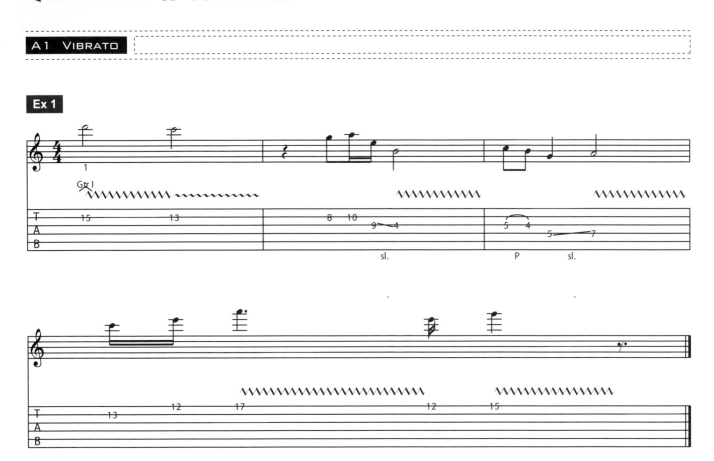

Ex 2

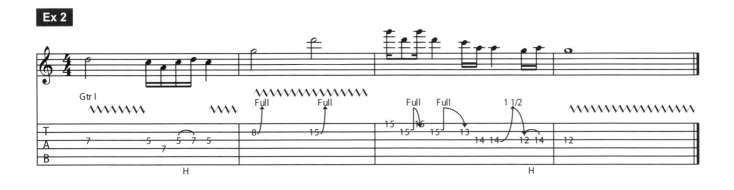

Ex 3

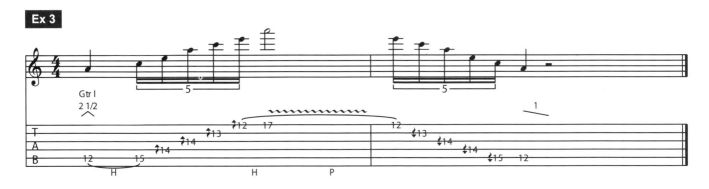

◀ Session V 旋律的架構

A1 Rule One—Starting and Ending Notes

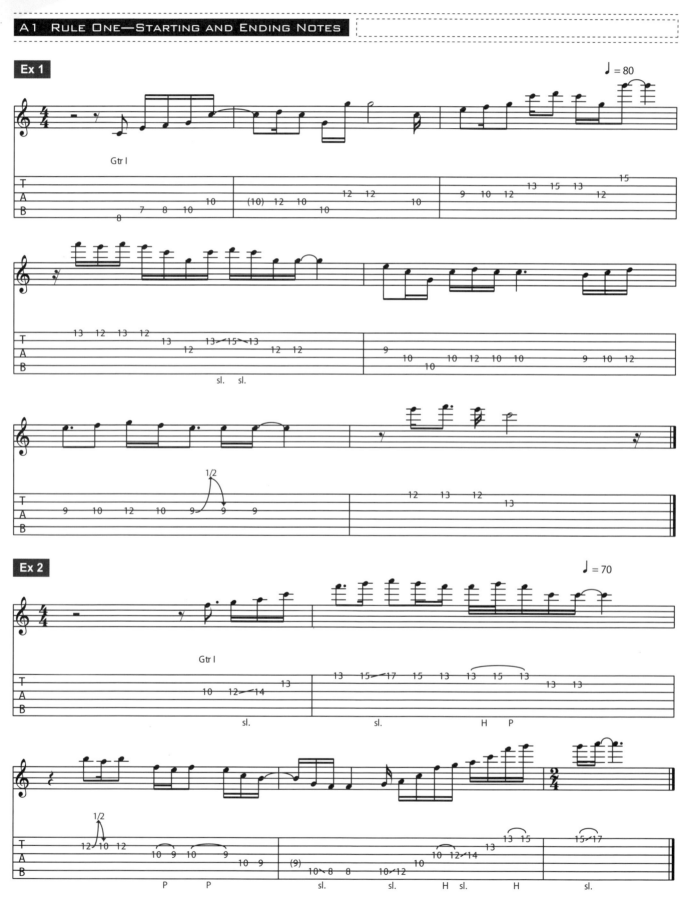

C1 RULE THREE — TECHNIQUES

Ex 1

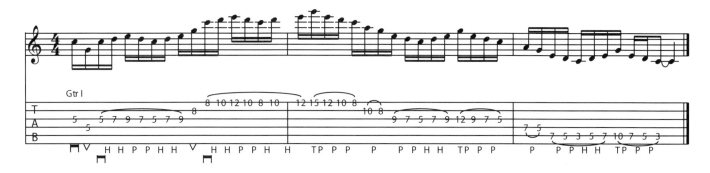

Ex 2

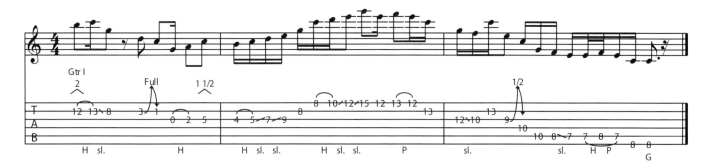

D1 RULE FOUR — RHYTHMIC VARIATIONS

Ex 1

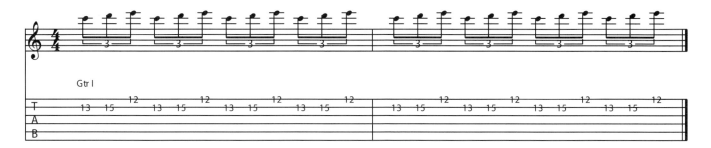

Ex 2

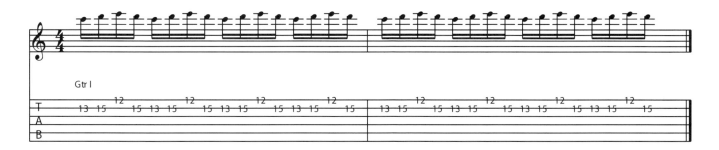

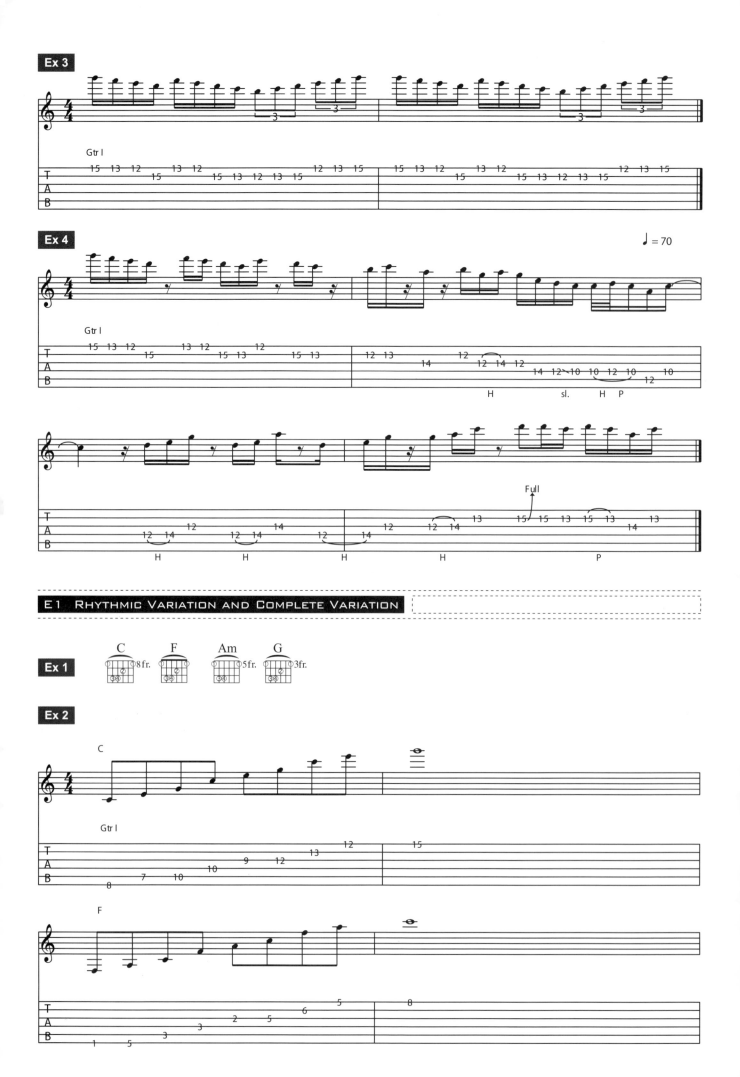

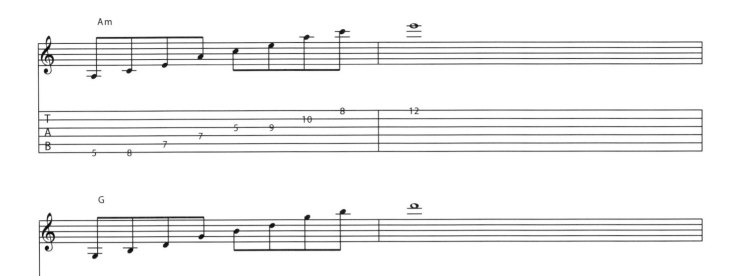

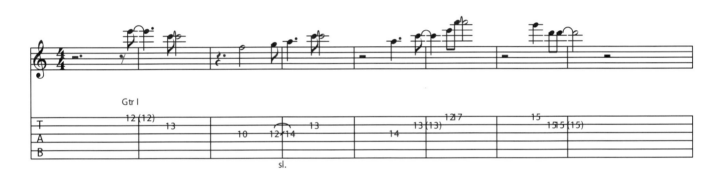

Ex 3

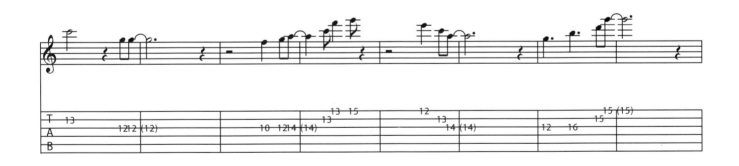

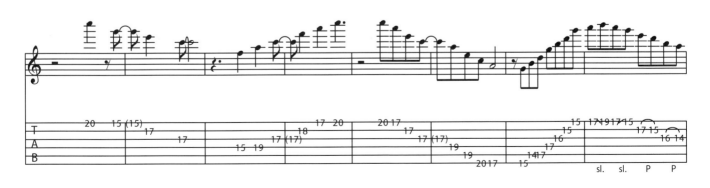

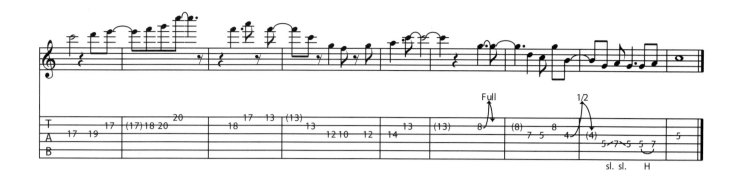

Ex 4

\quad = 150

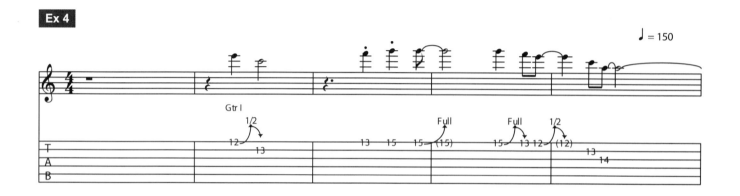

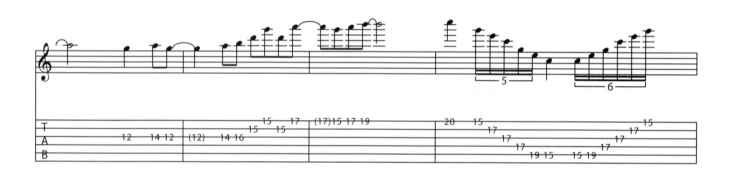

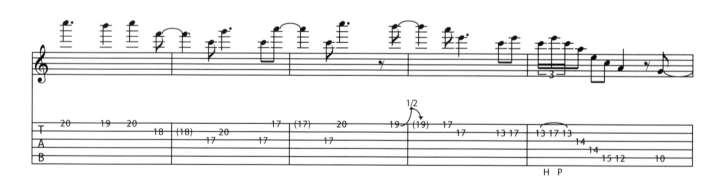

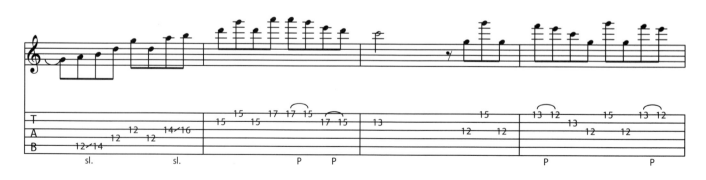

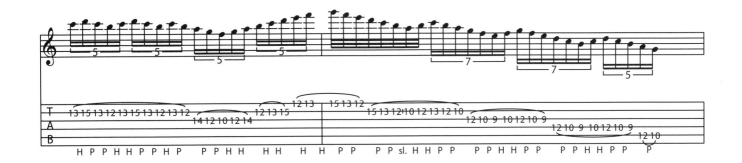

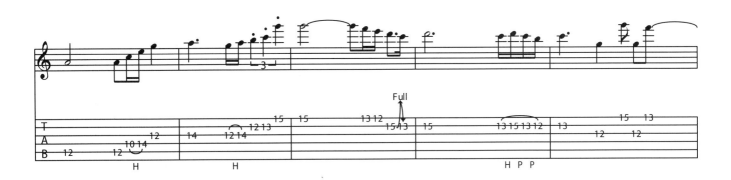

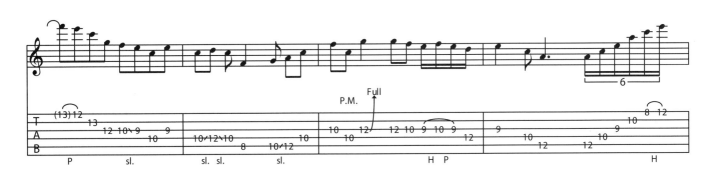

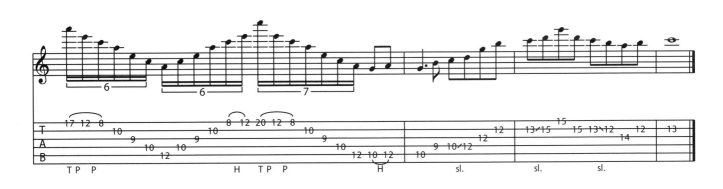

Ex 5

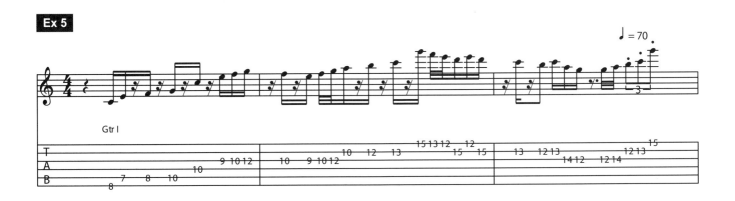

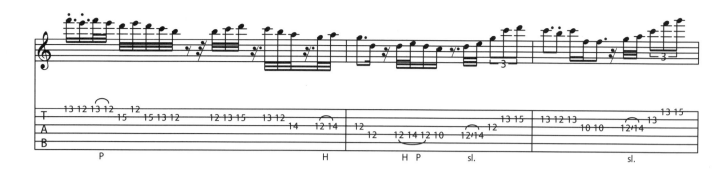

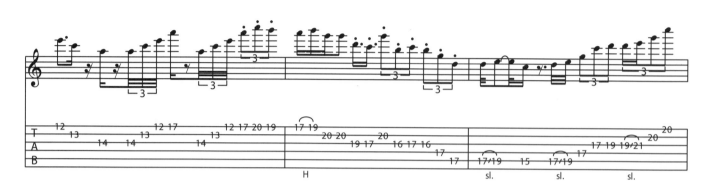

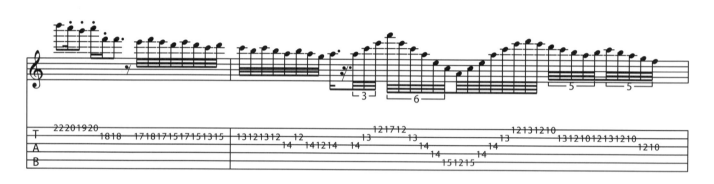

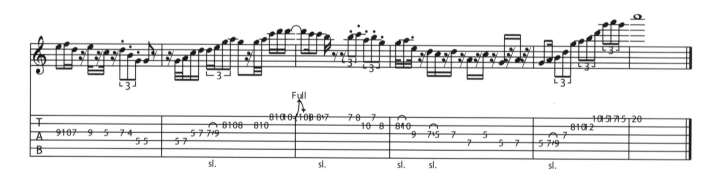

Ex 6

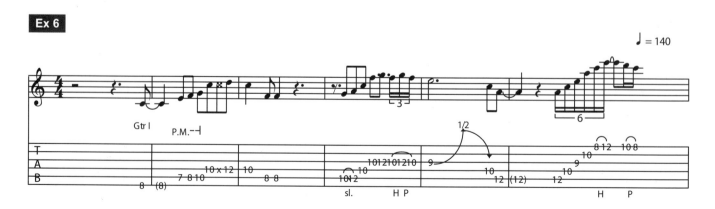

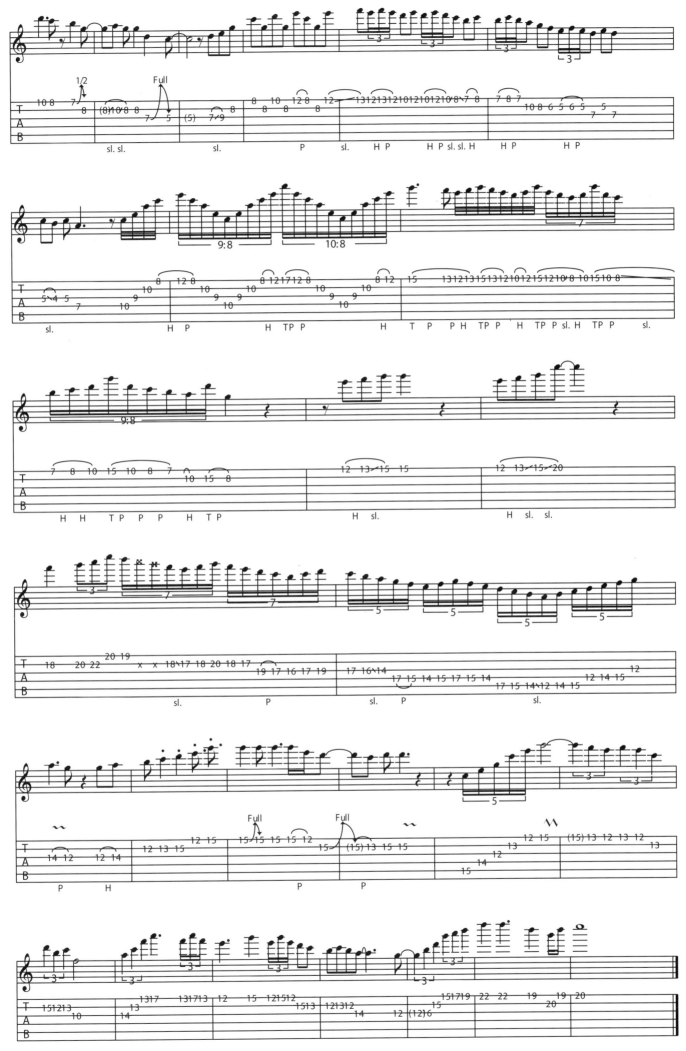

NEW RACE

As recorded by Marcel Coenen

(From the 2005 Album COLOUR JOURNEY)

Transcribed by Marcel Coenen

Music by Marcel Coenen
Arranged by Marcel Coenen

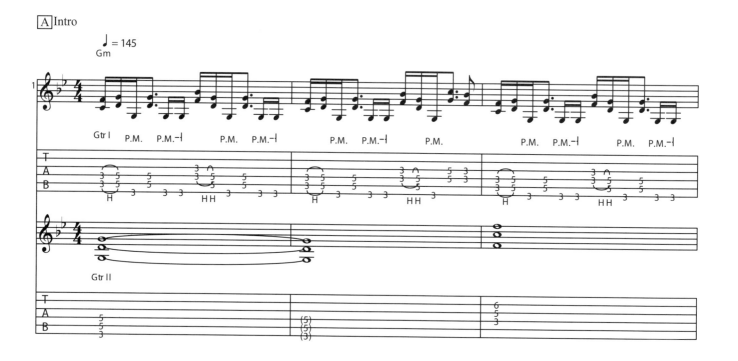

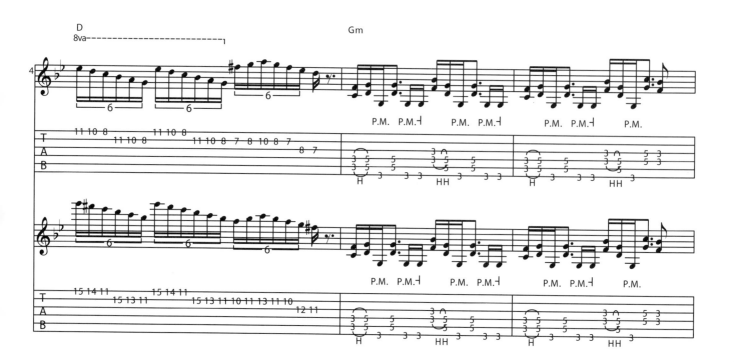

24

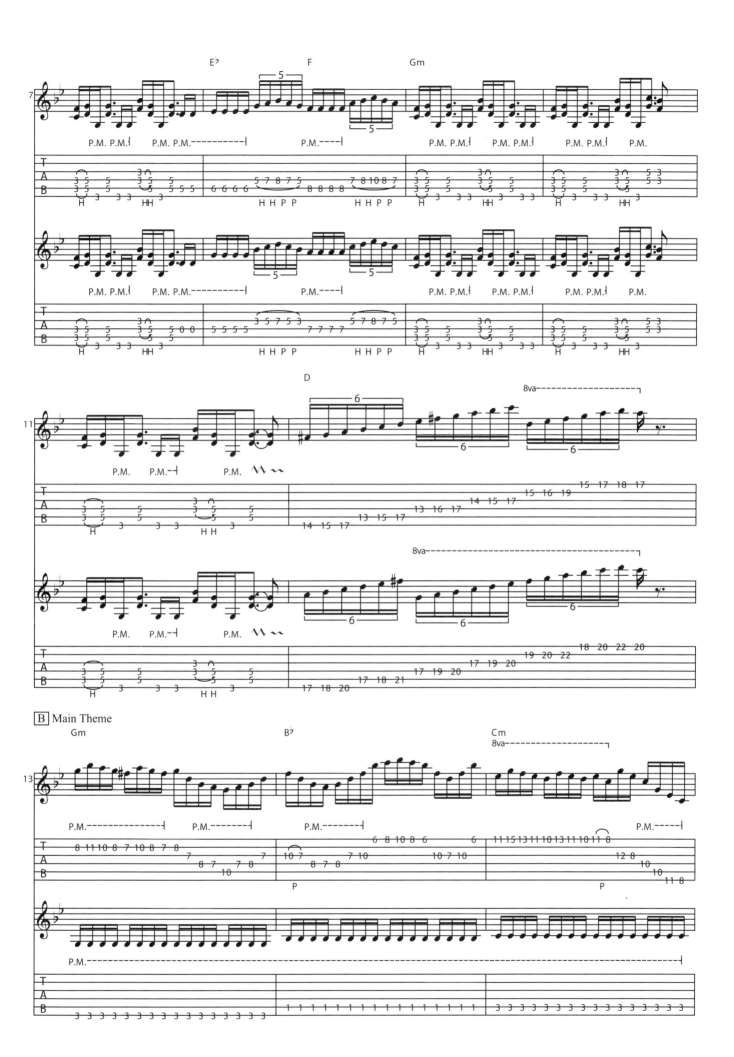

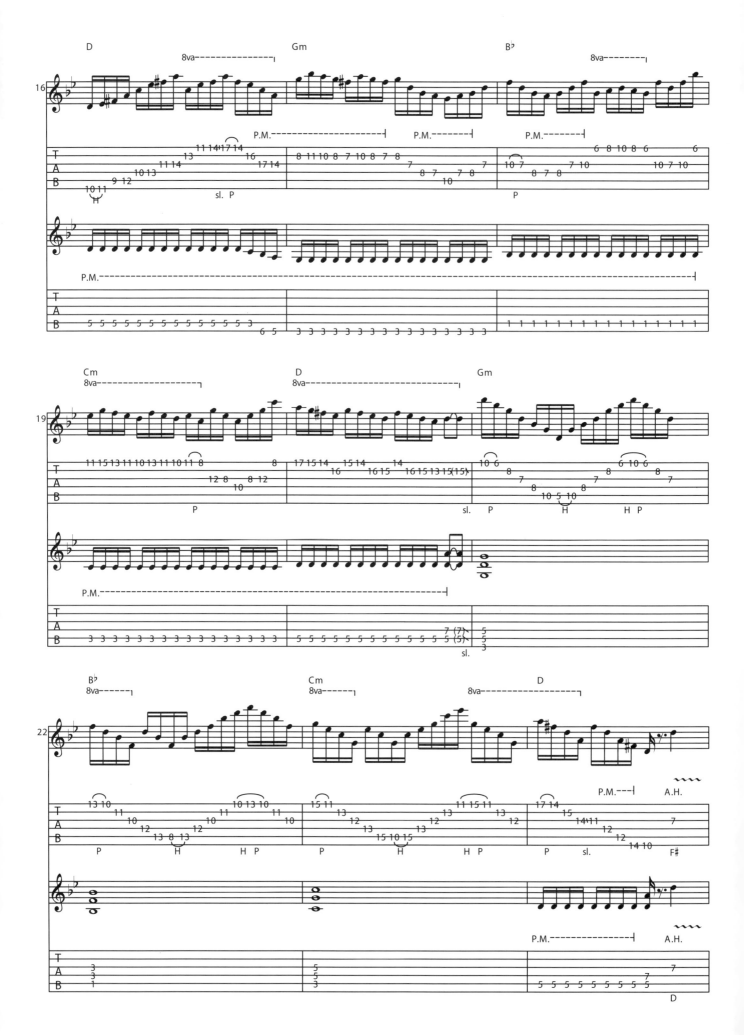

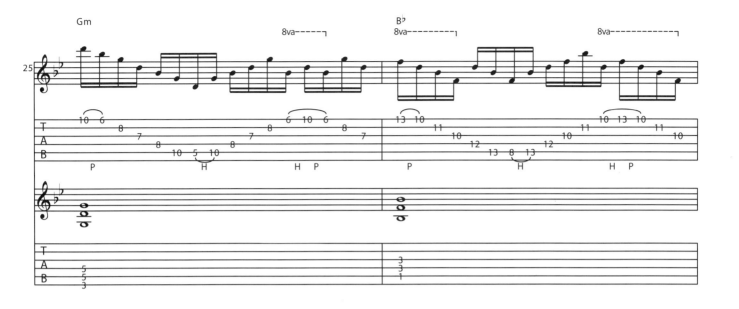

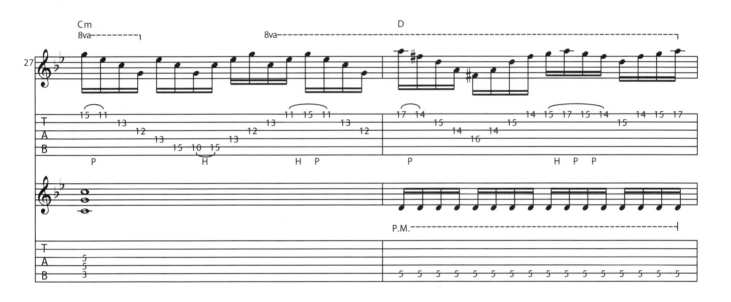

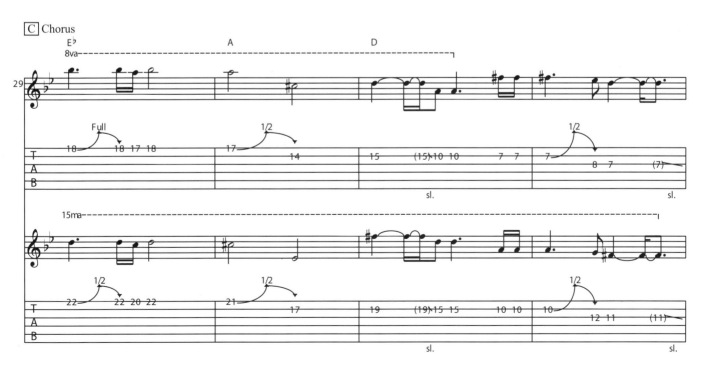

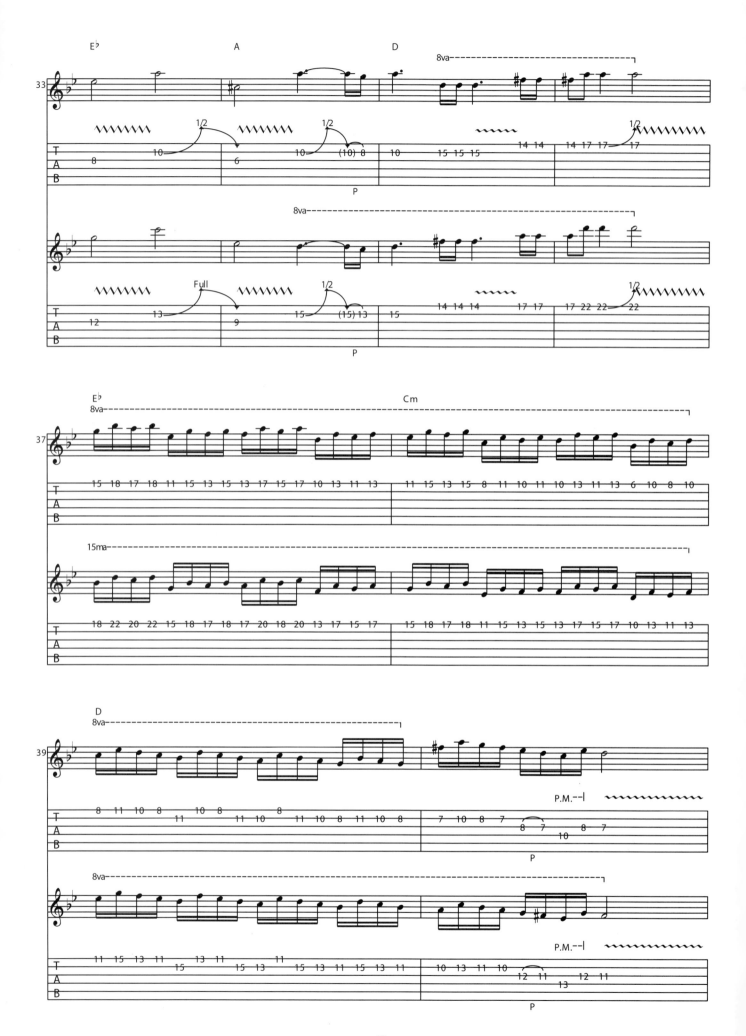

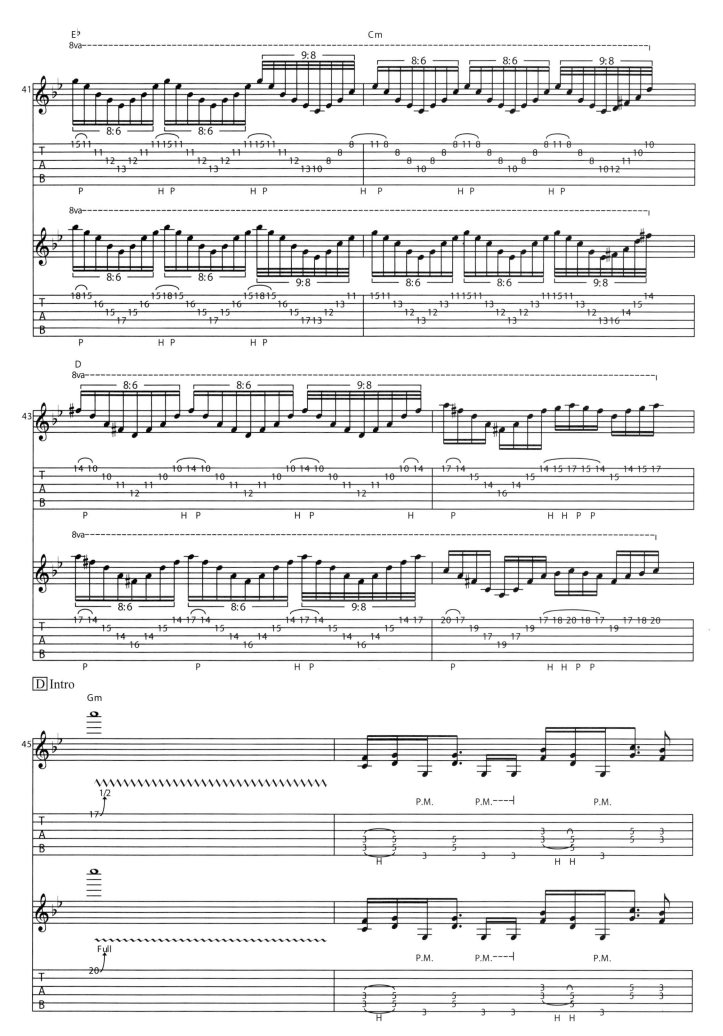

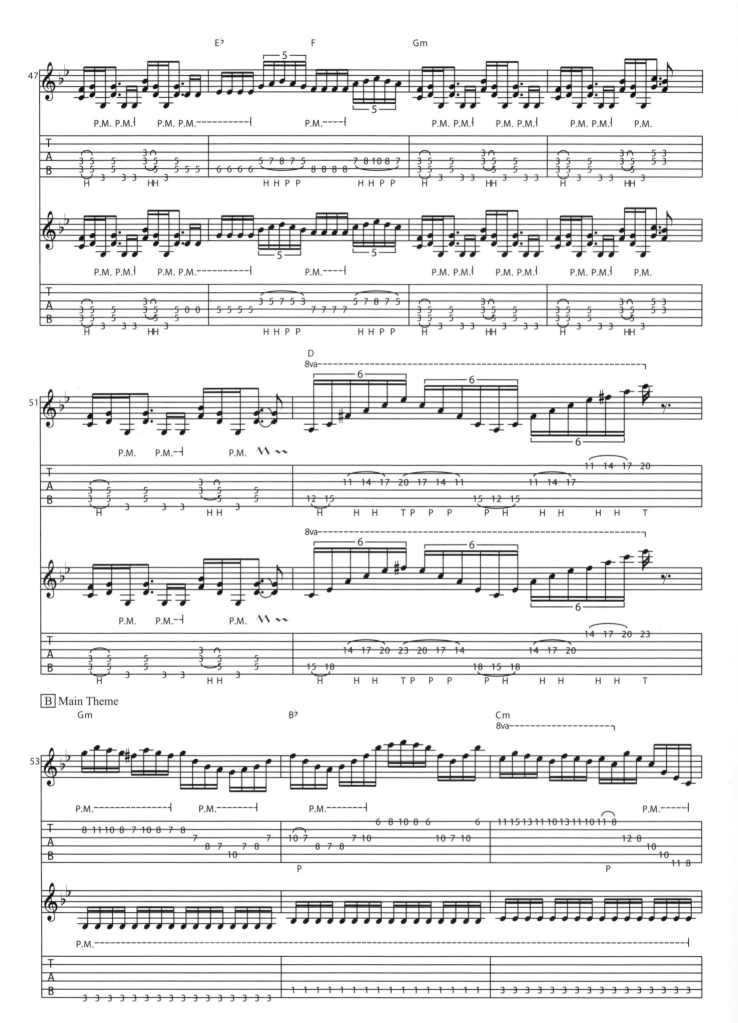

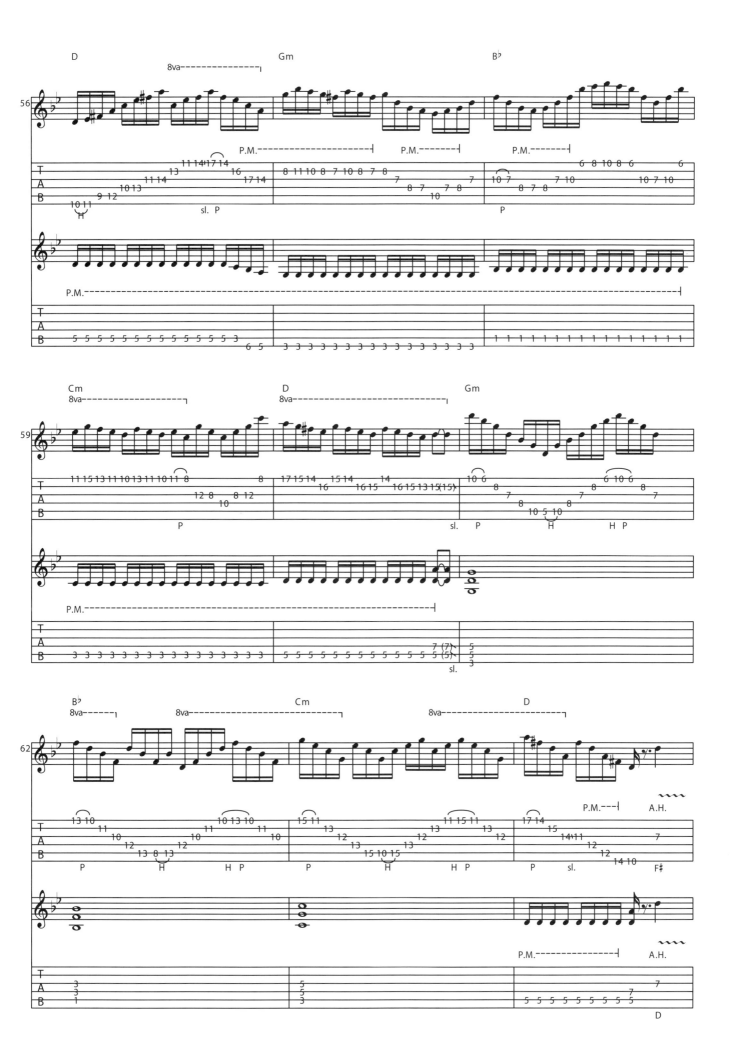

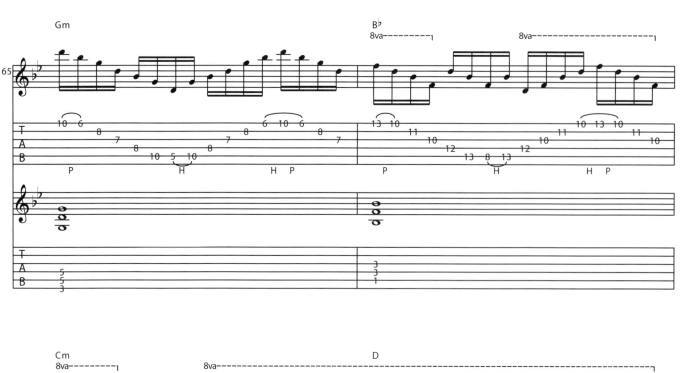

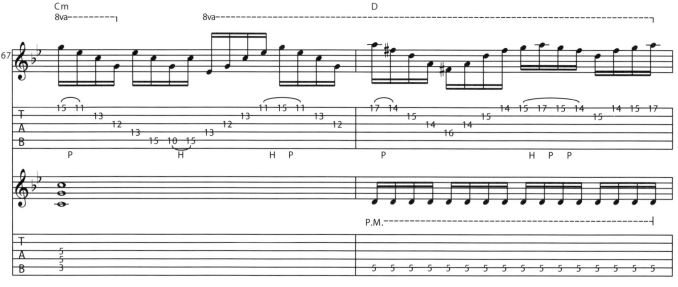

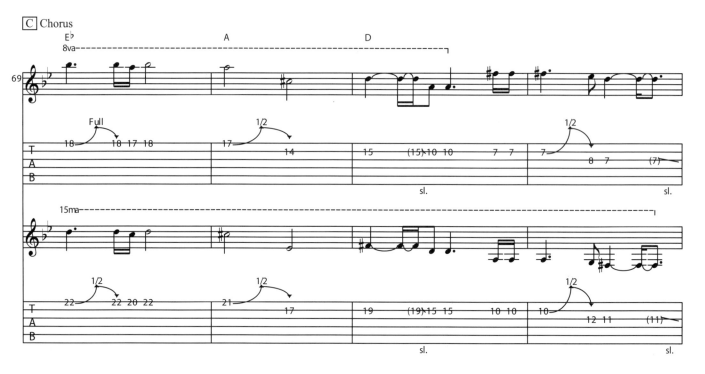

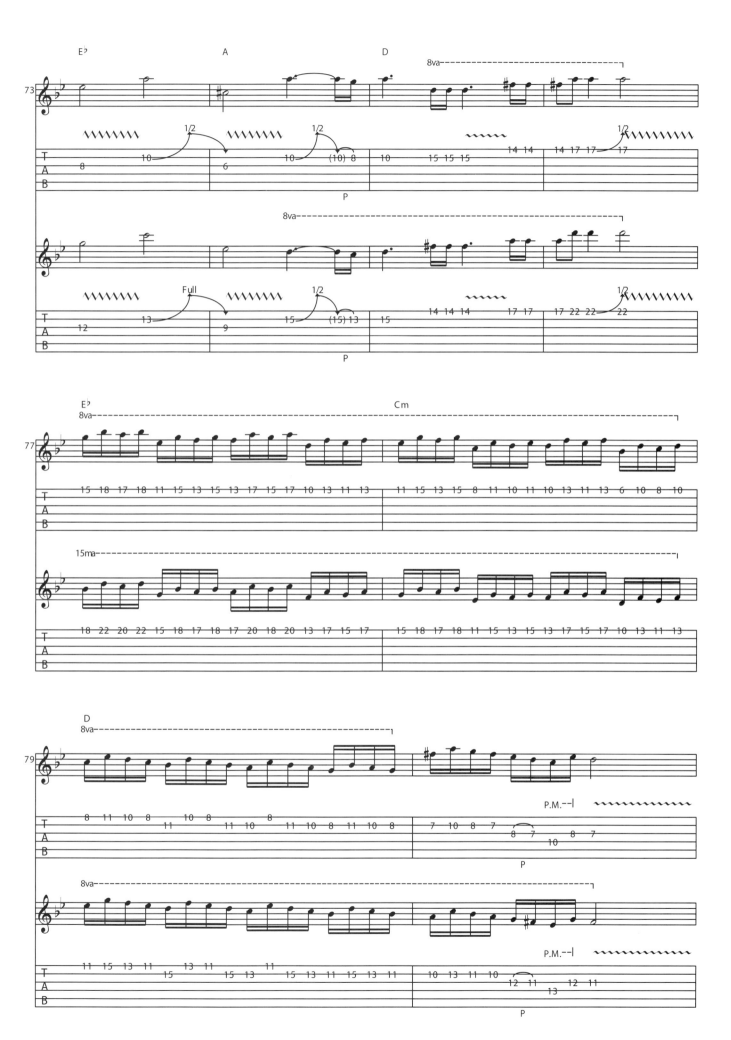

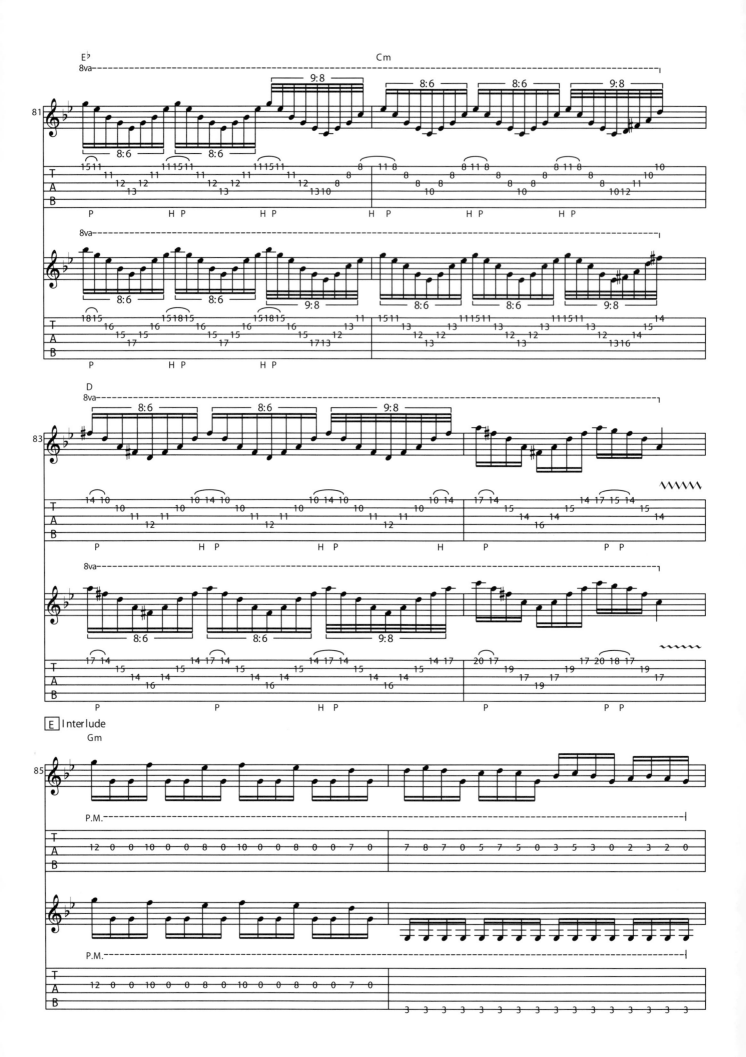

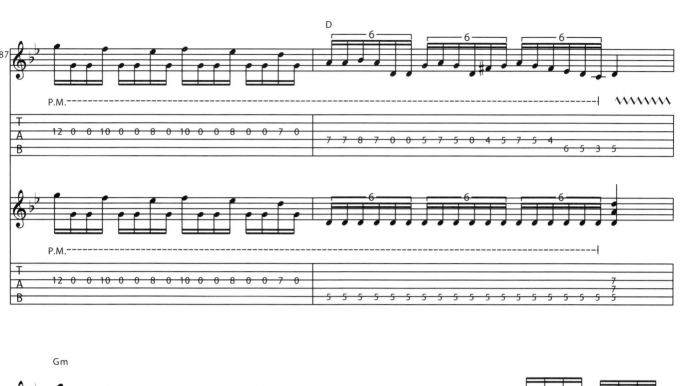

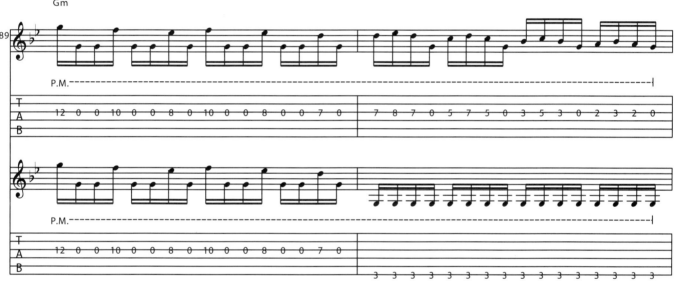

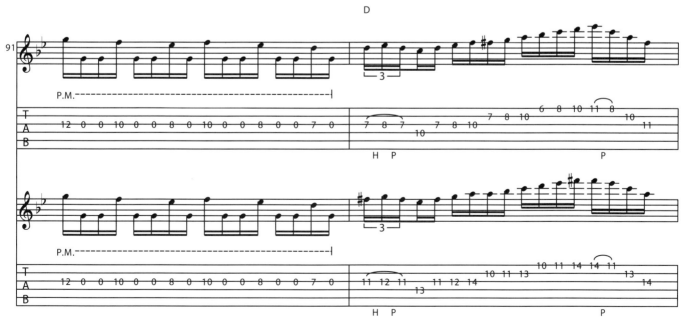

F Guitar Solo One

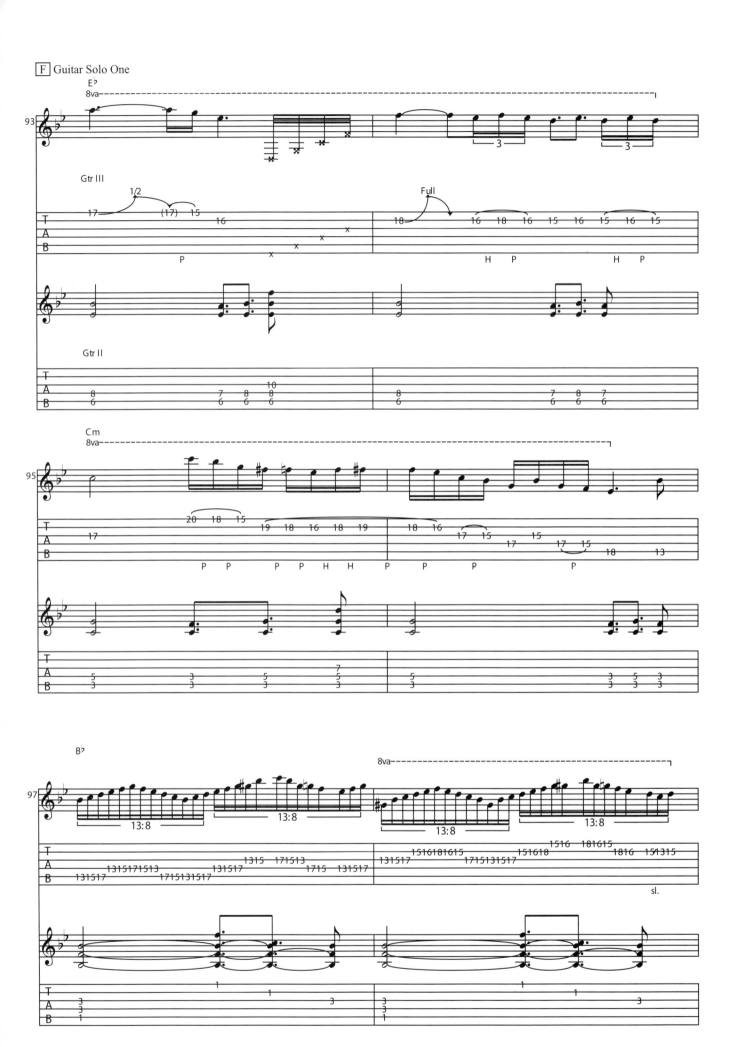

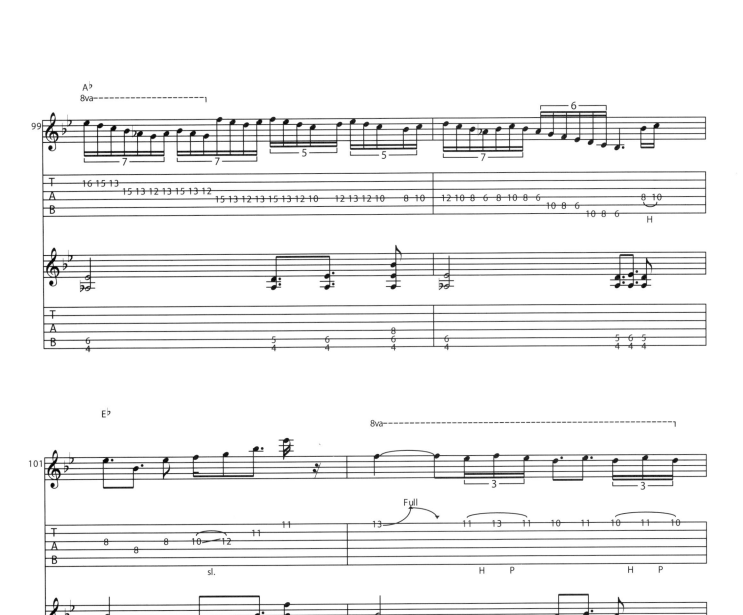

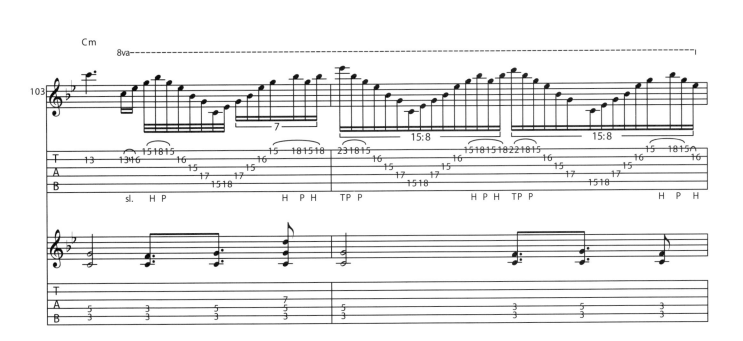

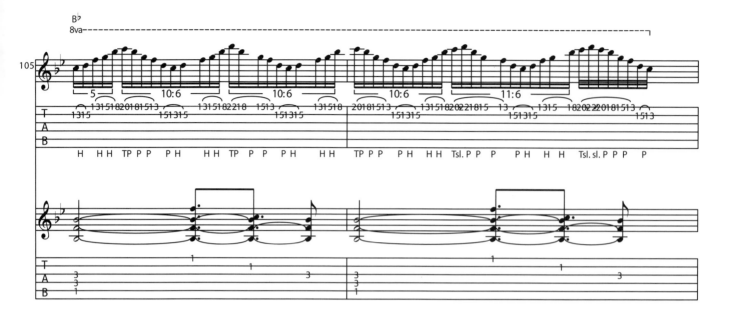

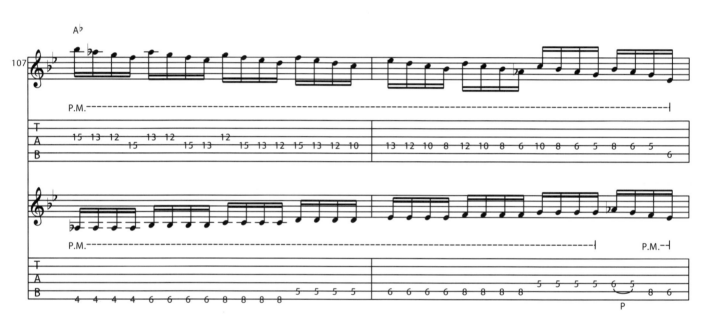

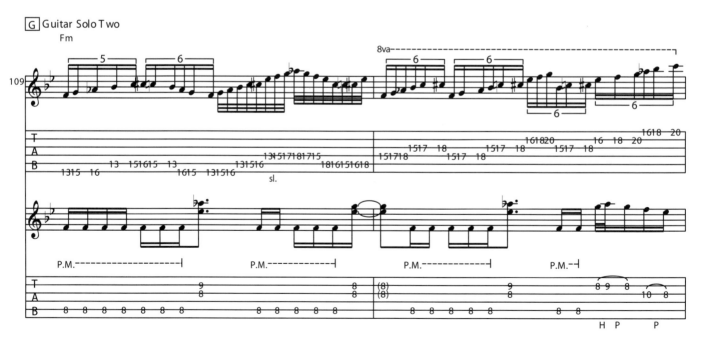

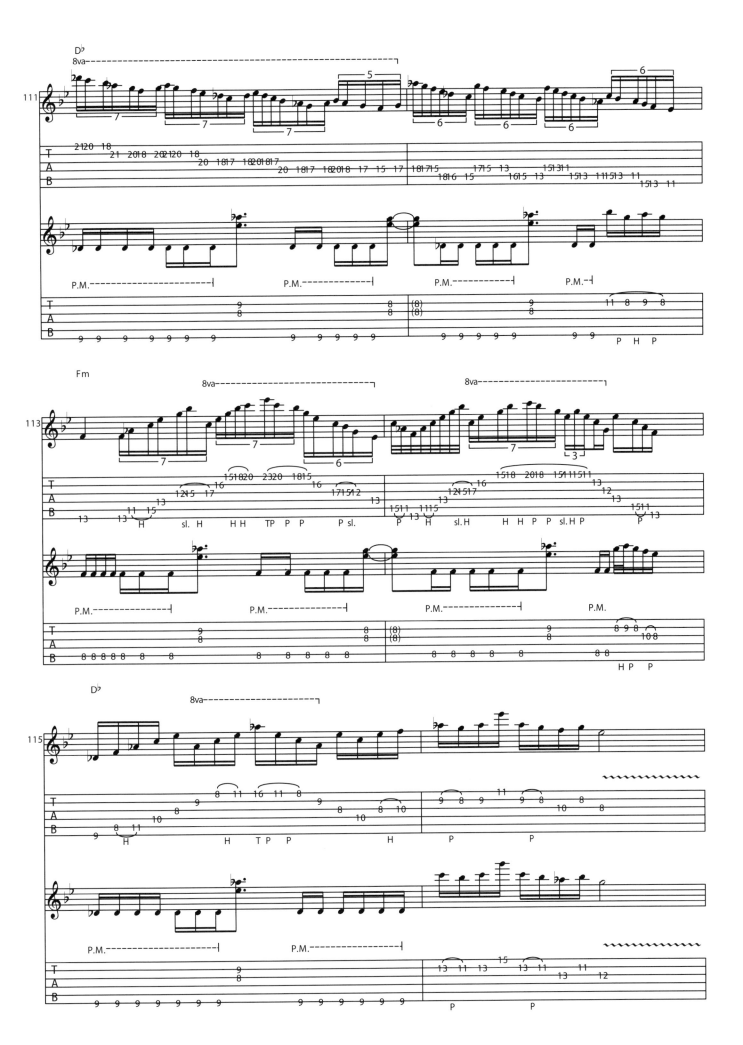

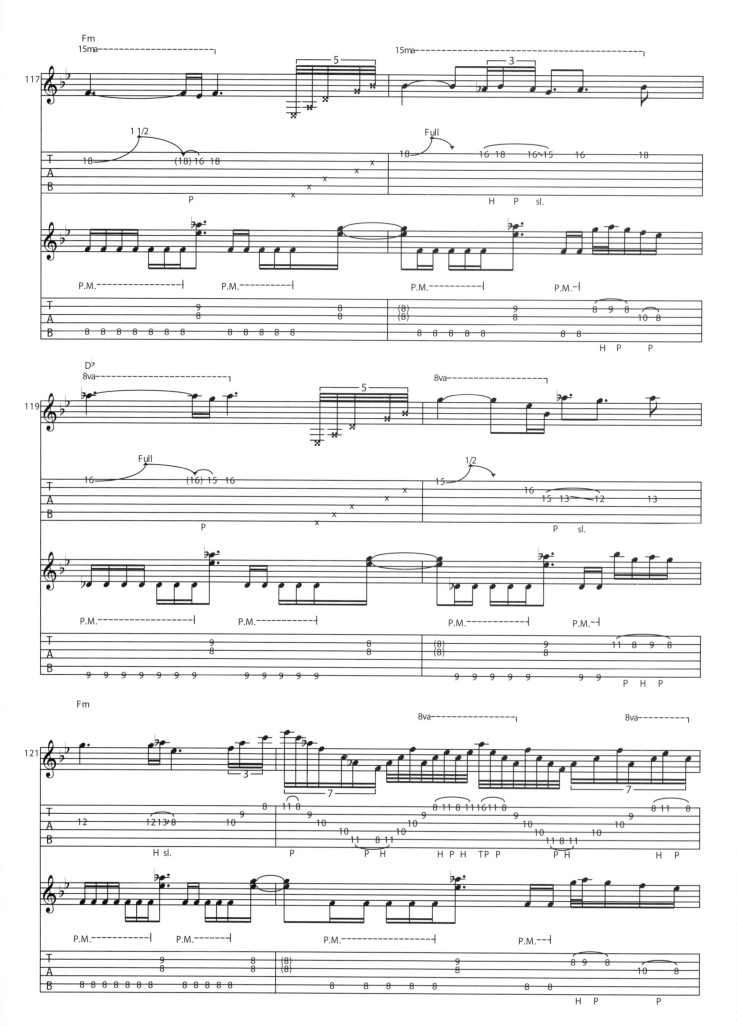

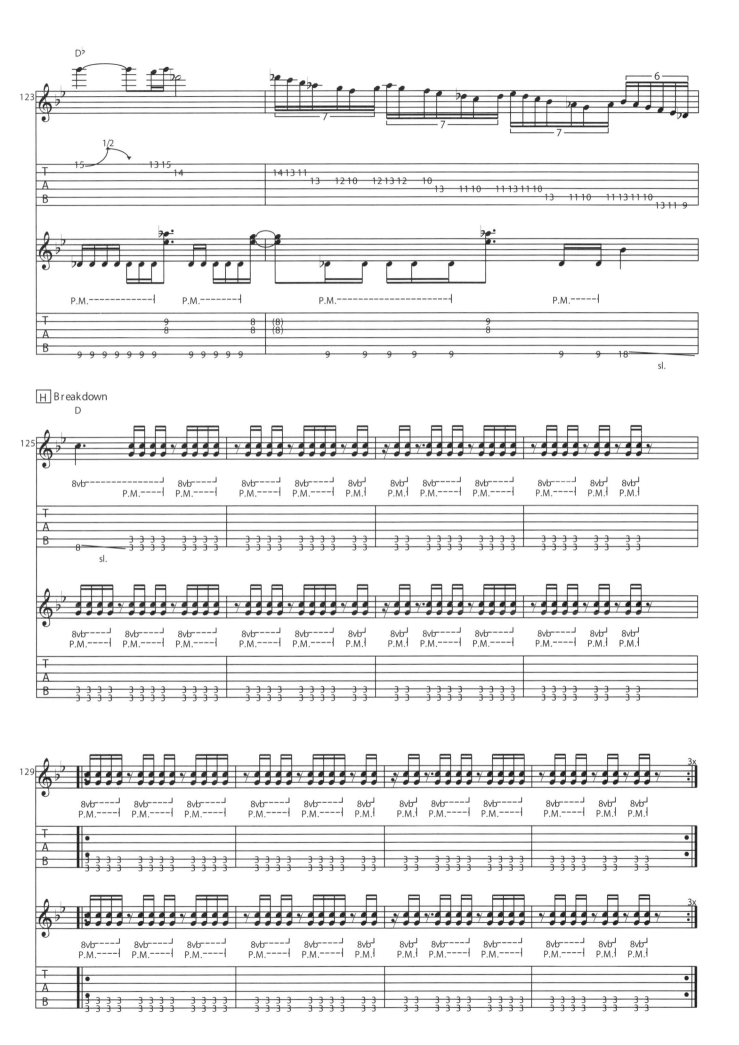

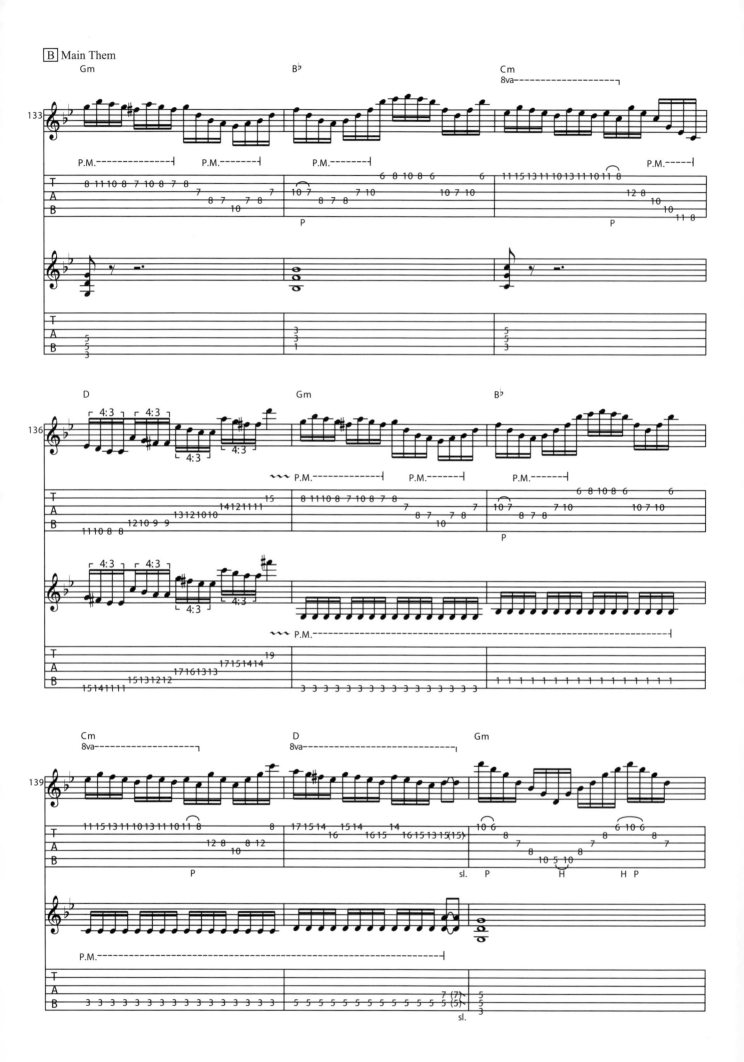

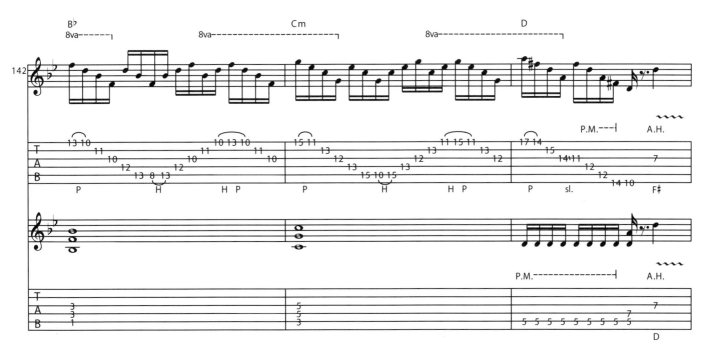

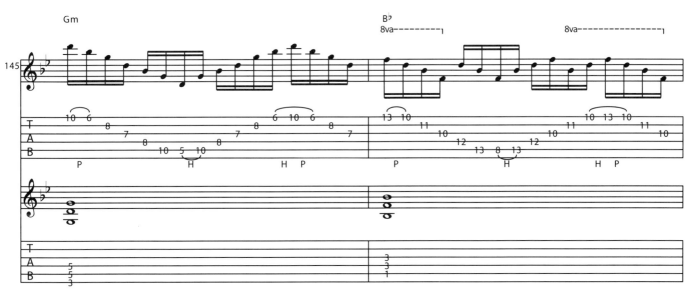

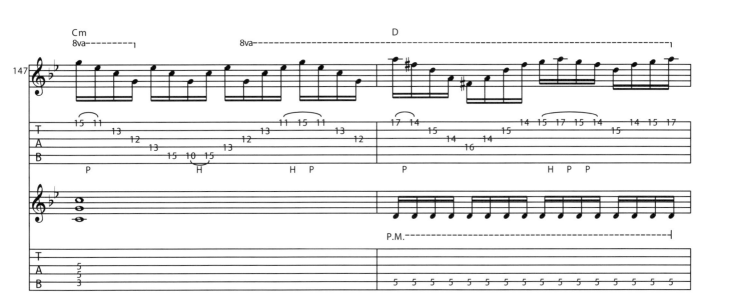

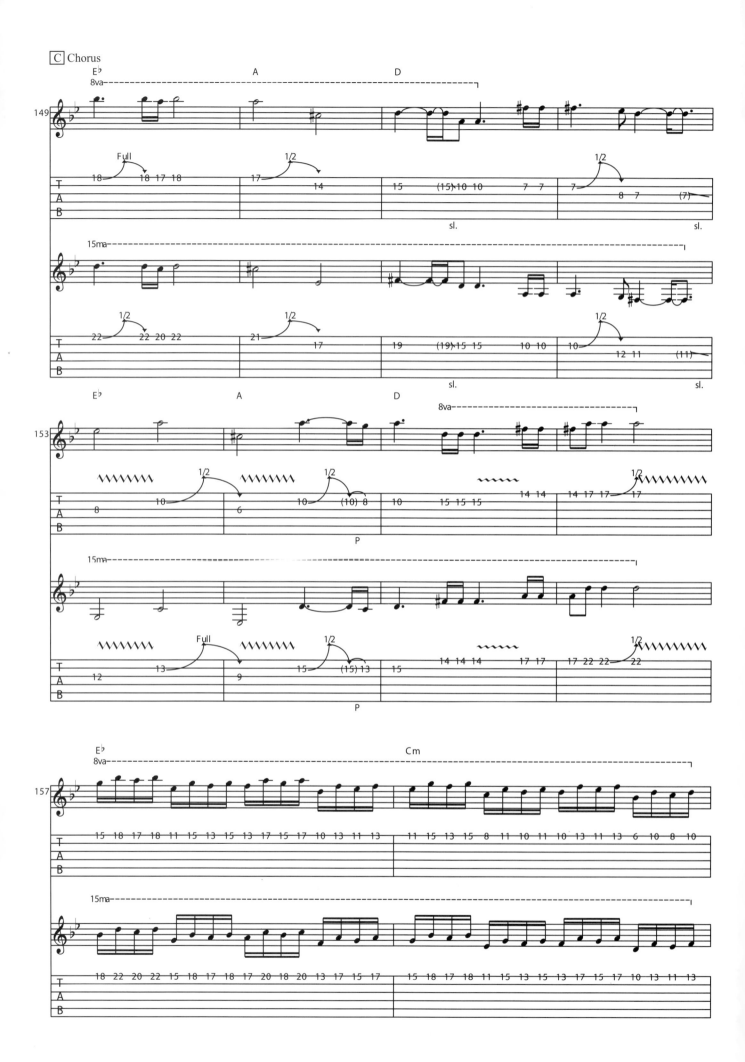

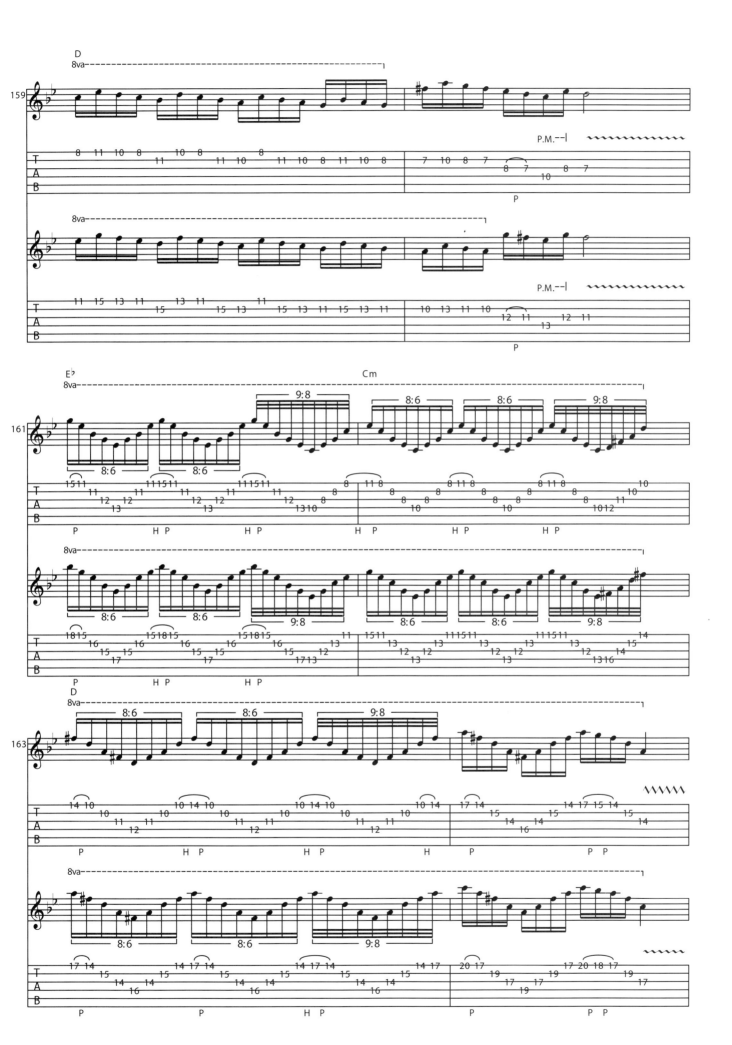

45

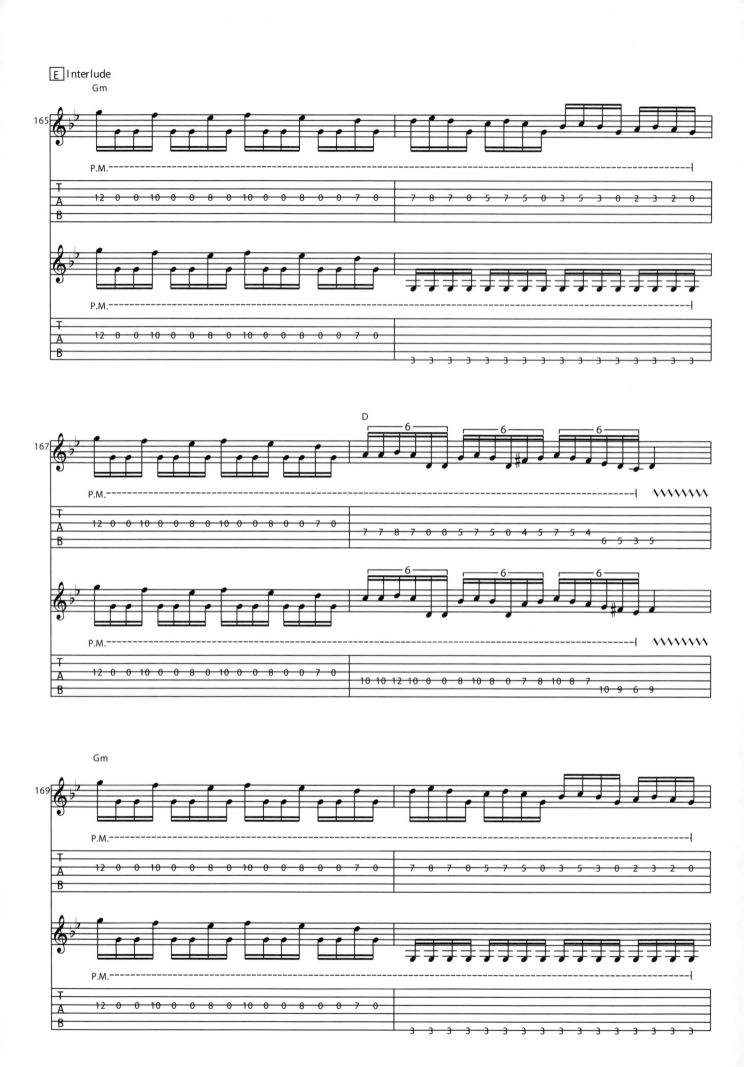

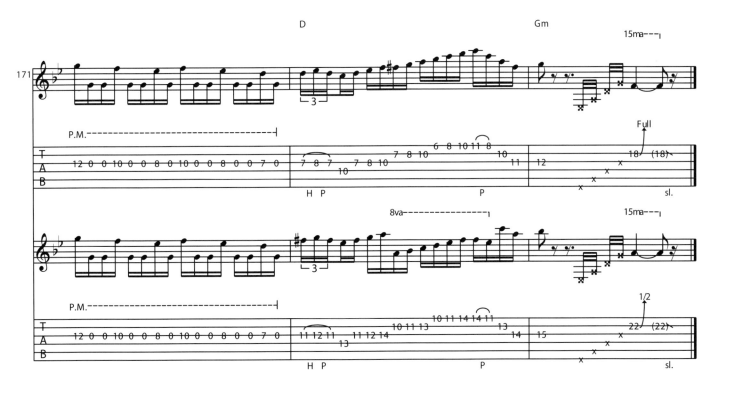

By Marcel Coenen

1. Fusion

2. Rebel

3. The Wet Season

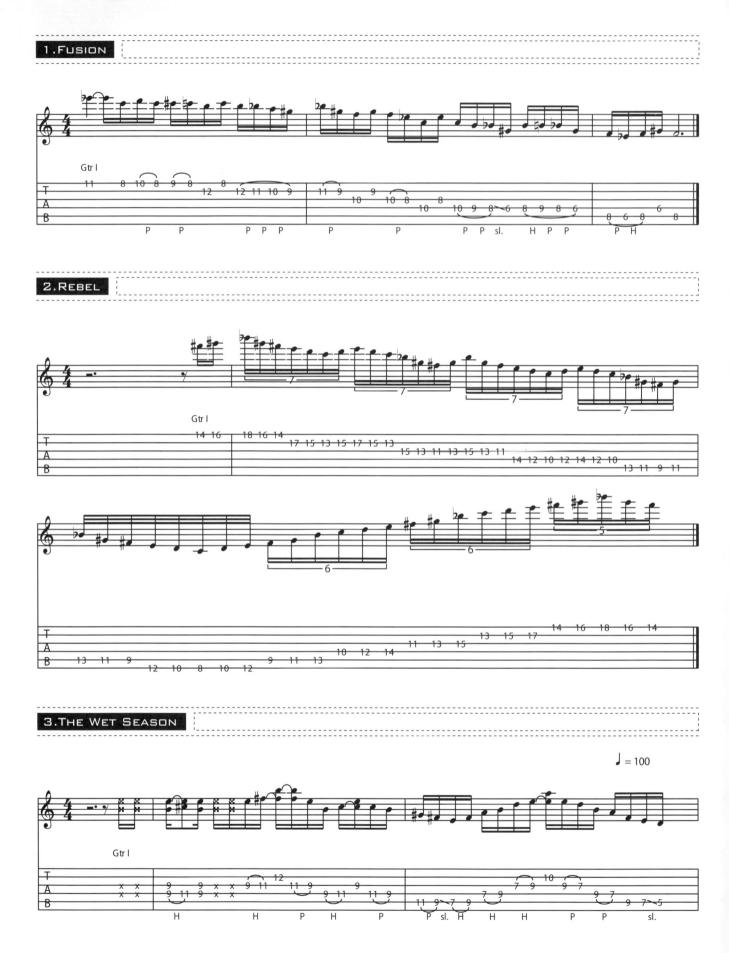

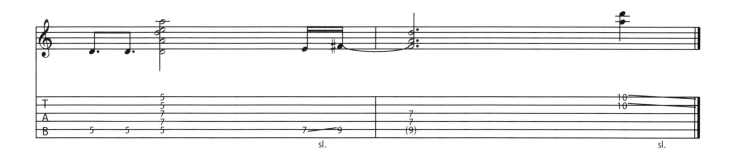

4. ANTHEM

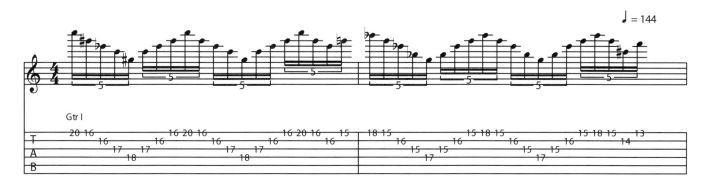

5. SHORELINE

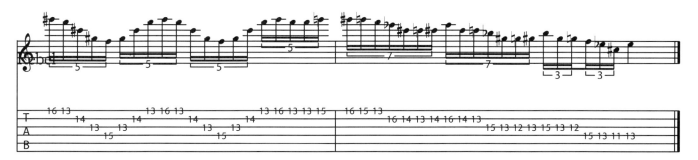

6. MOYRA 1

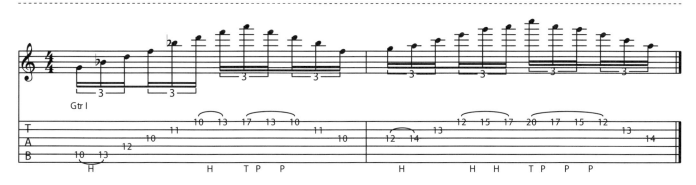

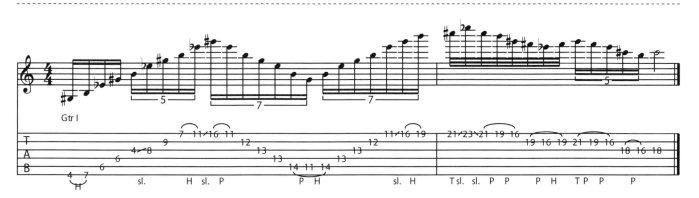

7.Moyra2

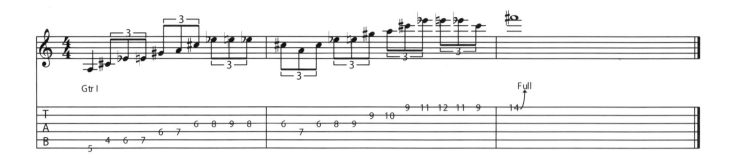

8.Move That Groove

9.Waiting

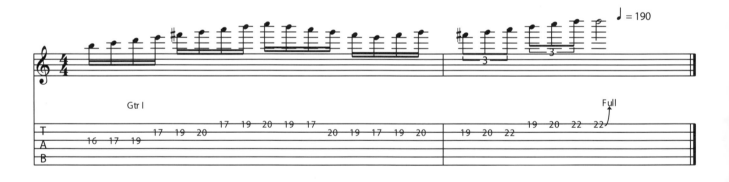

10.Abstract Impart

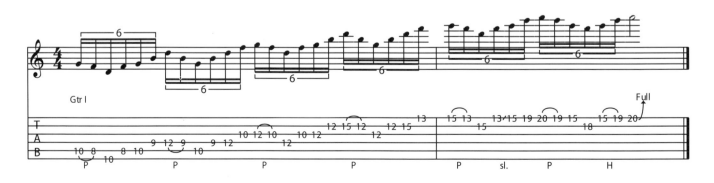

11.PATRON SAINT

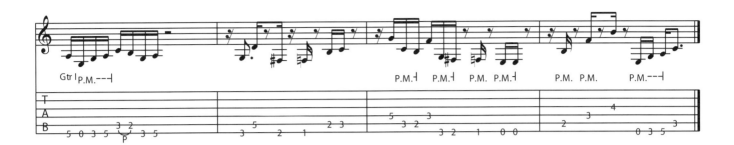

12.THE SKILL FACTOR

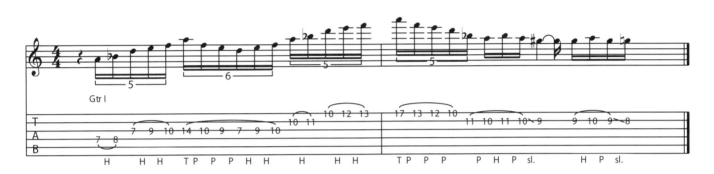

13.SOIL

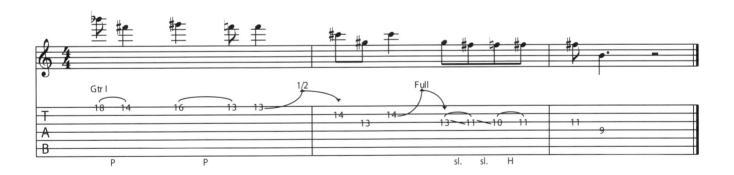

14.Sedation

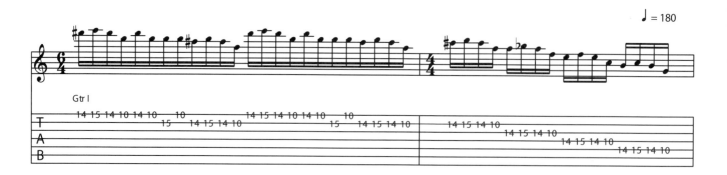

♩ = 180

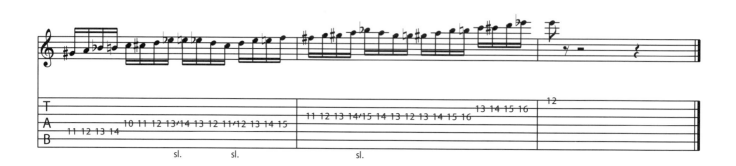

15.The Shrink

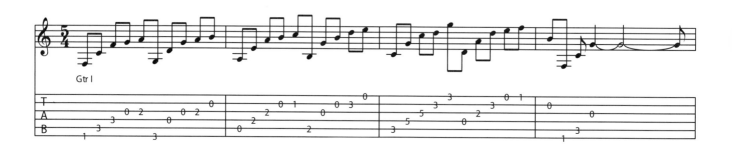

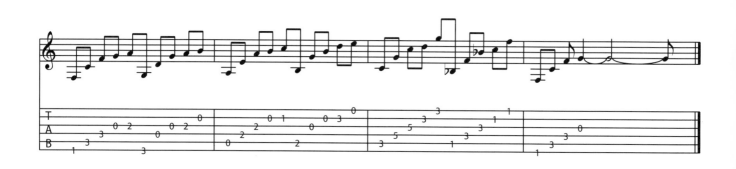

企劃製作	麥書國際文化事業有限公司
監製	潘尚文
編著	Marcel Coenen
封面設計	葉詩慈
美術編輯	葉詩慈　陳芃彣
影像拍攝	陳卓雄　陳韋達　李國華
影音剪輯	康智富
電腦製譜	Marcel Coenen
譜面輸出	陳韋達
教學演奏	Marcel Coenen
錄音混音	林聰智
文字翻譯	陳宜娟　朱怡潔
文字校對	吳怡慧
特別感謝	搖滾帝國　海國樂器

出版	麥書國際文化事業有限公司
登記證	行政院新聞局局版台業第6074號
廣告回函	台灣北區郵政管理局登記證第12974號
ISBN	978-957-8255-80-7

發行	麥書國際文化事業有限公司
	Vision Quest Publishing Inc., Ltd.
地址	臺北市106辛亥路一段40號4樓
	4F, No.40, Sec. 1, Hsin-hai Rd.,
	Taipei Taiwan, 106 R.O.C.
電話	886-2-23636166 /886-2-23659859
傳真	886-2-23627353
印刷	鼎易印刷事業股份有限公司
法律顧問	聲威法律事務所

郵政劃撥	17694713
戶名	麥書國際文化事業有限公司
WebSite	www.musicmusic.com.tw
E-mail	vision.quest@msa.hinet.net

中華民國九十五年十一月 初版

24H傳真訂購專線
（02）23627353

郵政劃撥存款收據
注意事項

一、本收據請詳加核對並妥
　　為保管，以便日後查考。

二、如欲查詢存款入帳詳情
　　時，請檢附本收據及已
　　填妥之查詢函向各連線
　　郵局辦理。

三、本收據各項金額、數字
　　係機器印製，如非機器
　　列印或經塗改或無收款
　　郵局收訖章者無效。

請寄款人注意

一、帳號、戶名及寄款人姓名通訊處各欄請詳細填明，以免誤寄
　　；抵付票據之存款，務請於交換前一天存入。

二、每筆存款至少須在新台幣十五元以上，且限填至元位為止。

三、倘金額塗改時請更換存款單重新填寫。

四、本存款單不得黏貼或附寄任何文件。

五、本存款金額業經電腦登帳後，不得申請駁回。

六、本存款單備供電腦影像處理，請以正楷工整書寫並請勿折疊。
　　帳戶如需自印存款單，各欄文字及規格必須與本單完全相
　　符；如有不符，各局應婉請寄款人更換郵局印製之存款單填
　　寫，以利處理。

七、本存款單帳號及金額欄請以阿拉伯數字書寫。

八、帳戶本人在「付款局」所在直轄市或縣（市）以外之行政區
　　域存款，需由帳戶內扣收手續費。

交易代號：0501、0502現金存款　0503票據存款　2212劃撥票據託收

本聯由儲匯處存查　保管五年

本公司可使用以下方式購書

1. 郵政劃撥

2. ATM轉帳服務

3. 郵局代收貨價

4. 信用卡付款

洽詢電話：（02）23636166

SPEED UP!
電吉他SOLO技巧進階

感謝您購買本書！為加強對讀者提供更好的服務，請詳填以下資料，寄回本公司，您的資料將立刻列入本公司優惠名單中，並可得到日後本公司出版品之各項資料及意想不到的優惠哦！

姓名 _____ **生日** ____/____/____ **性別** ⬤ 男 ⬤ 女

電話 _____ **E-mail** _____@_____

地址 _____ **機關學校** _____

⬤ **請問您曾經學過的樂器有哪些？**
☐ 鋼琴　　☐ 吉他　　☐ 弦樂　　☐ 管樂　　☐ 國樂　　☐ 其他_____

⬤ **請問您是從何處得知本產品？**
☐ 書店　　☐ 網路　　☐ 社團　　☐ 樂器行　　☐ 朋友推薦　　☐ 其他_____

⬤ **請問您是從何處購得本產品？**
☐ 書店　　☐ 網路　　☐ 社團　　☐ 樂器行　　☐ 郵政劃撥　　☐ 其他_____

⬤ **請問您認為本產品的難易度如何？**
☐ 難度太高　　☐ 難易適中　　☐ 太過簡單

⬤ **請問您認為本產品整體看來如何？**　　⬤ **請問您認為本產品的售價如何？**
☐ 棒極了　　☐ 還不錯　　☐ 遜斃了　　　☐ 便宜　　☐ 合理　　☐ 太貴

⬤ **請問您最喜歡本產品的哪些單元？（可複選）**
☐ LESSONS　☐ LICKS　☐ LIVE SONGS　☐ BAKING　☐ 樂譜　☐ 其他_____

⬤ **請問您認為本產品還需要加強哪些部份？（可複選）**
☐ 美術設計　　☐ 教學內容　　☐ 拍攝剪輯　　☐ 銷售通路　　☐ 其他_____

⬤ **請問您希望未來公司為您提供哪方面的出版品，或者有什麼建議？**

```

```

非常感謝您填寫本表格，我們將極慎重的考慮您的意見，並立即將您的資料建檔。謝謝！

www.musicmusic.com.tw

寄件人 _____

地　址 □□□ _____

廣　告　回　函
台灣北區郵政管理局登記證
北台字第12974號

郵資已付 免貼郵票

麥書國際文化事業有限公司
106　台北市辛亥路一段40號4樓
4F,No.40,Sec.1,
Hsin-hai Rd.,Taipei Taiwan 106 R.O.C.

為加速郵件處理　・　請勿使用訂書針